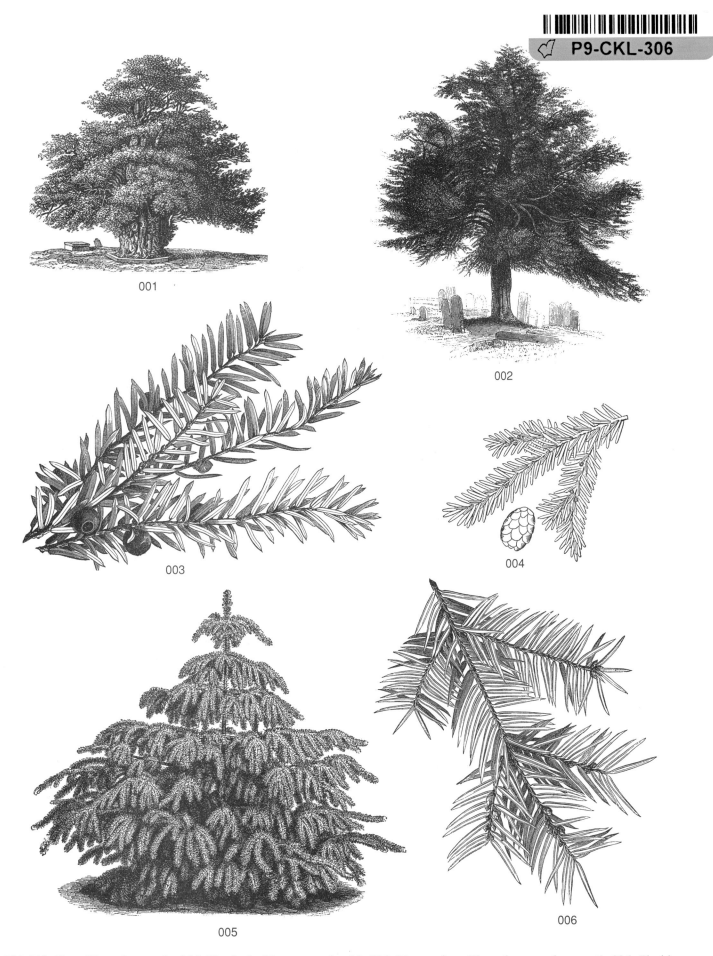

001-003. Yew *(Taxus baccata)*. **004.** Hemlock *(Tsuga canadensis)*. **005.** Yew variety *(Taxus baccata dovastoni)*. **006.** Florida torreya *(Torreya taxifolia)*.

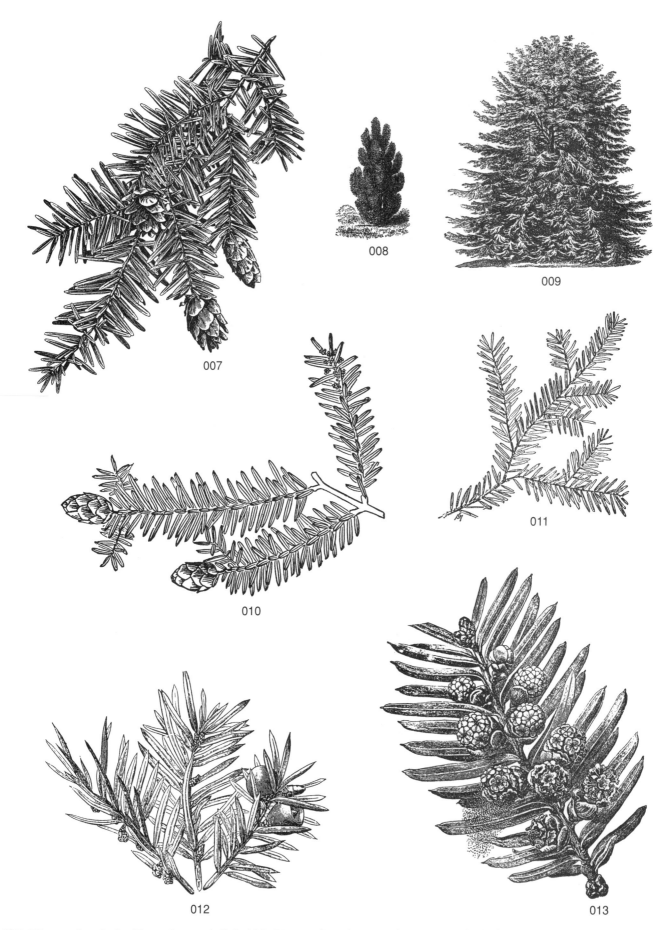

007. Western hemlock *(Tsuga heterophylla)*. **008.** Yew variety (Taxaceae). **009.** Hemlock fir *(Abies canadensis)*. **010, 011.** Hemlock *(Tsuga canadensis)*. **012, 013.** Yew *(Taxus baccata)*.

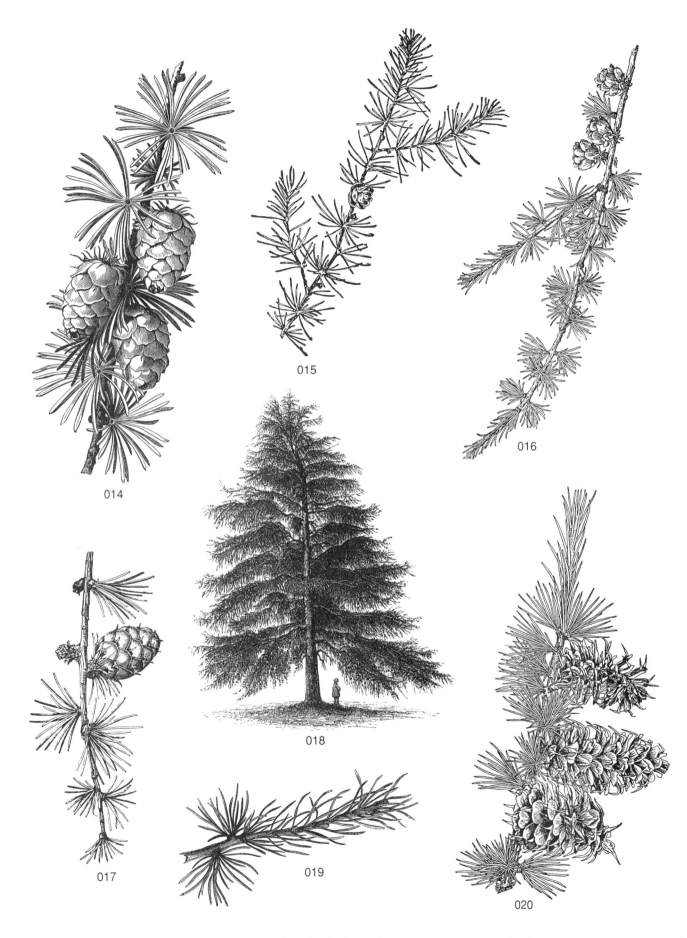

014, 018. Larch *(Larix europaea).* **015, 016.** American larch *(Larix laricina).* **017.** European larch *(Larix decidua).* **019.** Larch variety *(Larix* sp.). **020.** Mountain larch *(Larix lyallii).*

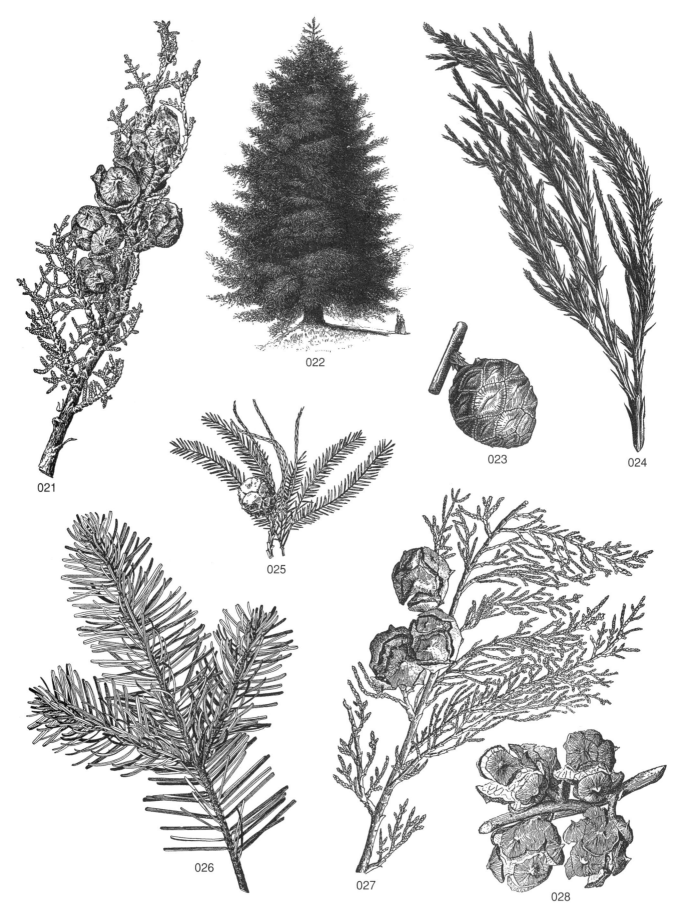

021. Tangle cypress *(Cupressus pygmaea)*. **022.** Silver fir *(Picea pectinata)*. **023, 025.** Bald cypress *(Taxodium distichum)*. **024.** Table mountain pine *(Pinus pungens)*. **026.** Pacific silver fir *(Abies amabilis)*. **027, 028.** Monterey cypress *(Cupressus macrocarpa)*.

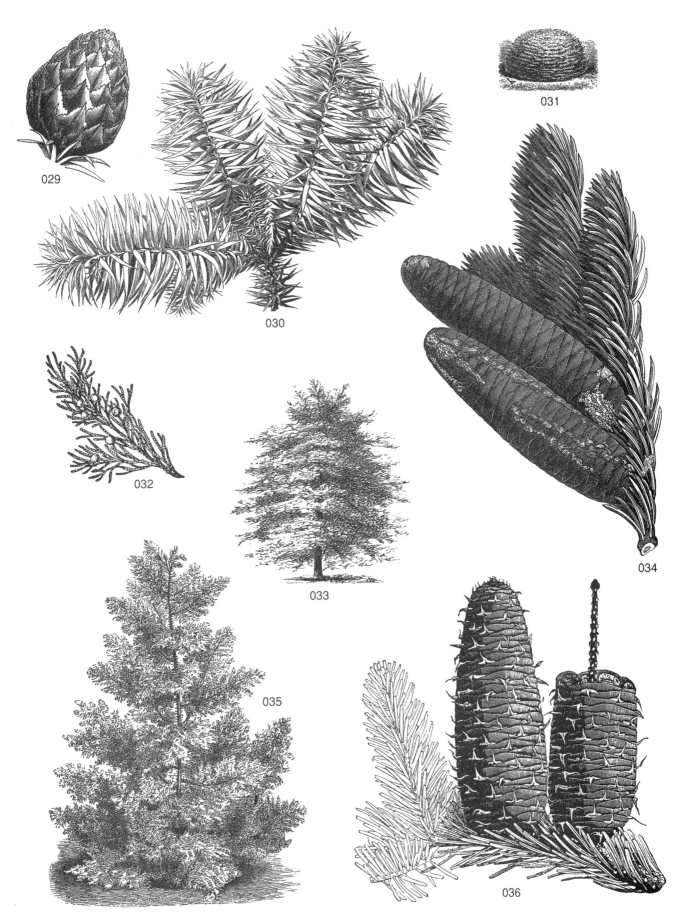

029, 030. *Cunninghamia sinensis.* **031.** Oblate dwarf silver fir *(Picea pectinata compacta).* **032.** Red cedar *(Juniperus virginiana).* **033.** Spreading cypress *(Cupressus horizontalis).* **034.** Balsam fir *(Abies balsamea).* **035.** *Cryptomeria elegans.* **036.** Silver fir *(Abies alba).*

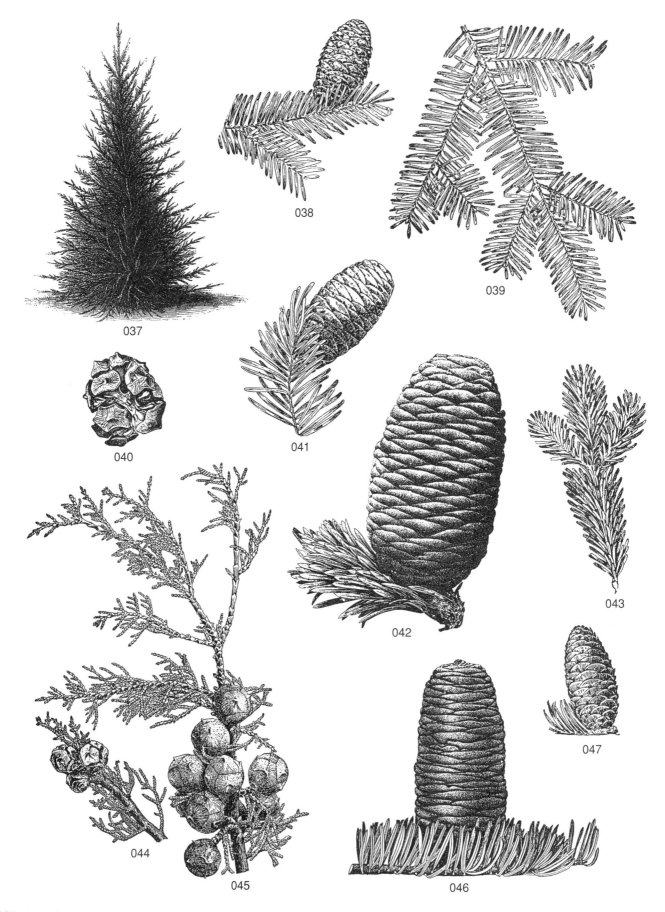

037. Douglas fir *(Pseudotsuga menziesii).* **038, 043.** Fraser fir *(Abies fraseri).* **039, 047.** Balsam fir *(Abies balsamea).* **040.** Evergreen cypress *(Cupressus sempervirens).* **041.** Alpine fir *(Abies lasiocarpa).* **042.** Pacific silver fir *(Abies amabilis).* **044, 045.** Gowen cypress *(Cupressus goveniana).* **046.** White fir *(Abies concolor).*

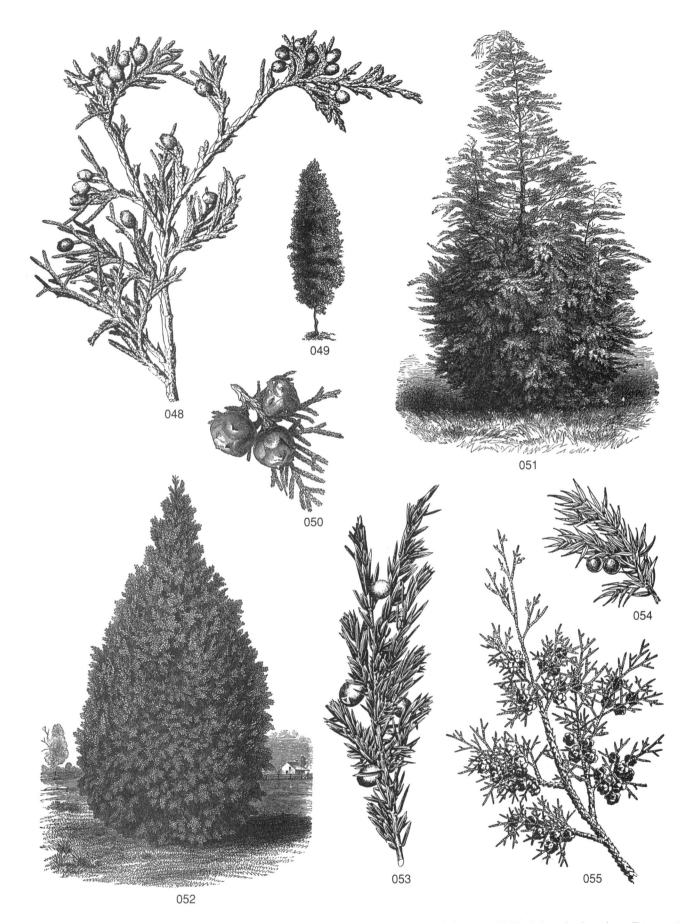

048. Rocky Mountain juniper *(Juniperus scopulorum).* **049.** *Juniperus communis 'hibernica.'* **050.** Oriental arborvitae *(Biota orientalis).* **051.** *Cupressus lawsoniana.* **052.** Siberian arborvitae *(Thuja occidentalis sibirica).* **053, 054.** Common juniper *(Juniperus communis).* **055.** Southern white cedar *(Chamaecyparis thyoides).*

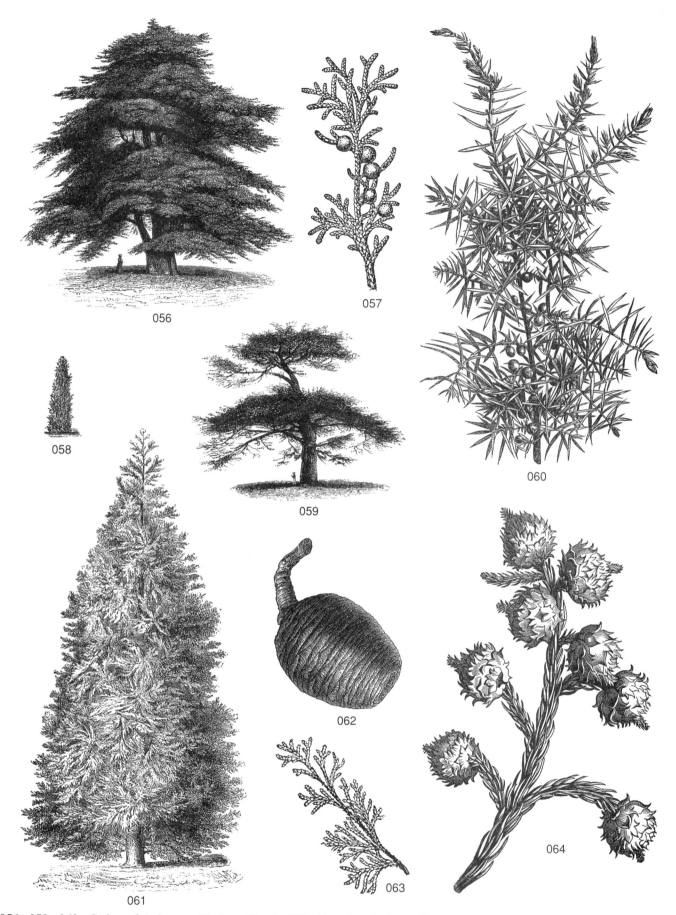

056, 059, 062. Cedar of Lebanon *(Cedrus libani).* **057.** Creeping juniper *(Juniperus horizontalis).* **058.** Swedish juniper (Cupressaceae). **060.** Common juniper *(Juniperus communis).* **061.** *Thuja gigantea.* **063.** Arborvitae *(Thuja occidentalis).* **064.** Japanese cedar *(Cryptomeria japonica).*

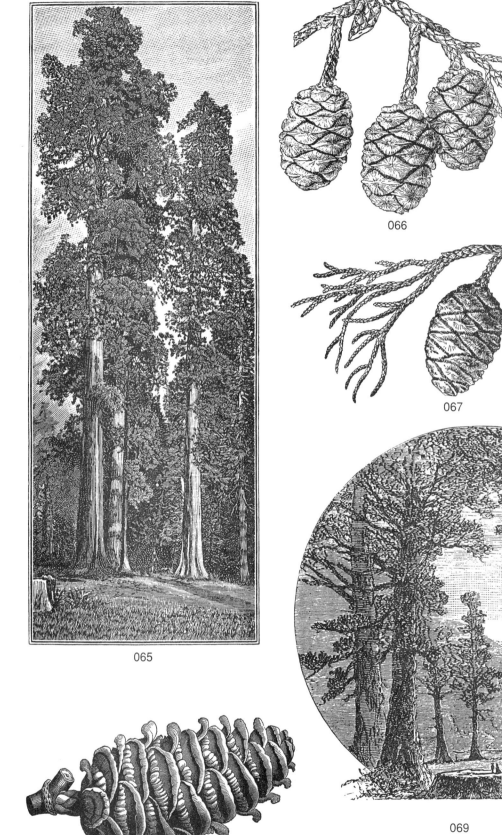

065–067, 069. Giant sequoia *(Sequoiadendron giganteum).* **068.** *Sciadopitys verticillata.*

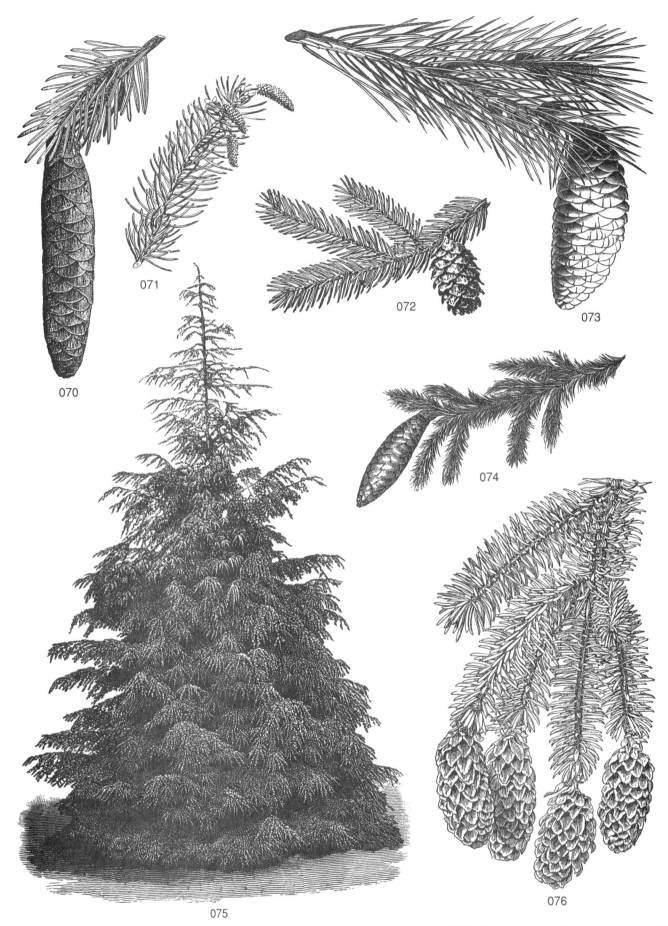

070. Western spruce *(Picea brewerana)*. **071, 074.** Norway spruce *(Picea abies)*. **072.** Black spruce *(Picea mariana)*. **073.** Himalayan spruce *(Picea smithiana)*. **075.** *Abies mertensiana*. **076.** Sitka spruce *(Picea sichensis)*.

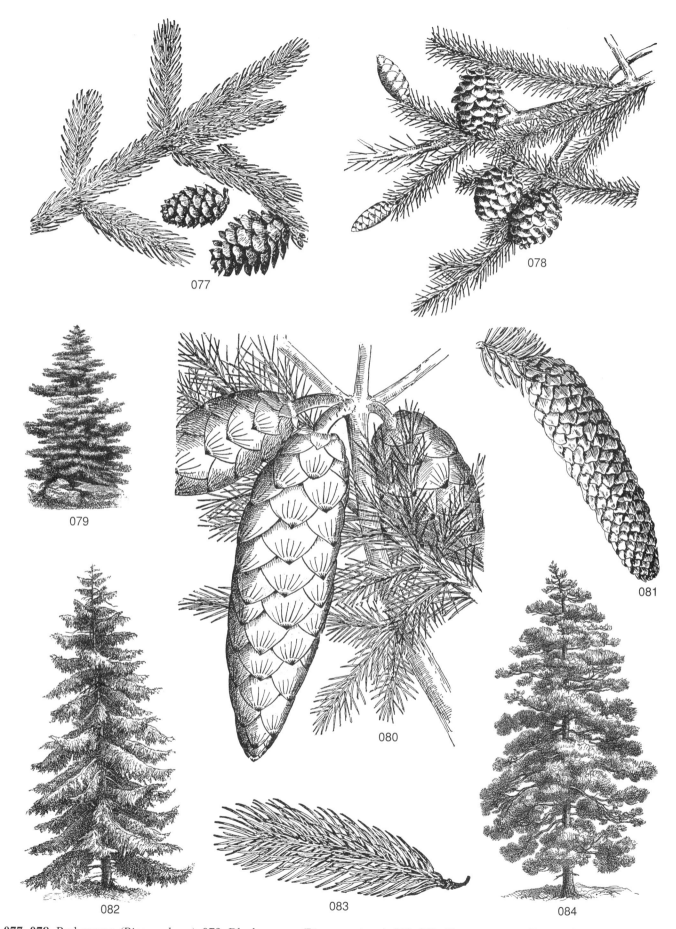

077, 078. Red spruce *(Picea rubens)*. **079.** Black spruce *(Picea mariana)*. **080–082.** Norway spruce *(Picea abies)*. **083.** Colorado blue spruce *(Picea pungens)*. **084.** *Pinus nigra laricio.*

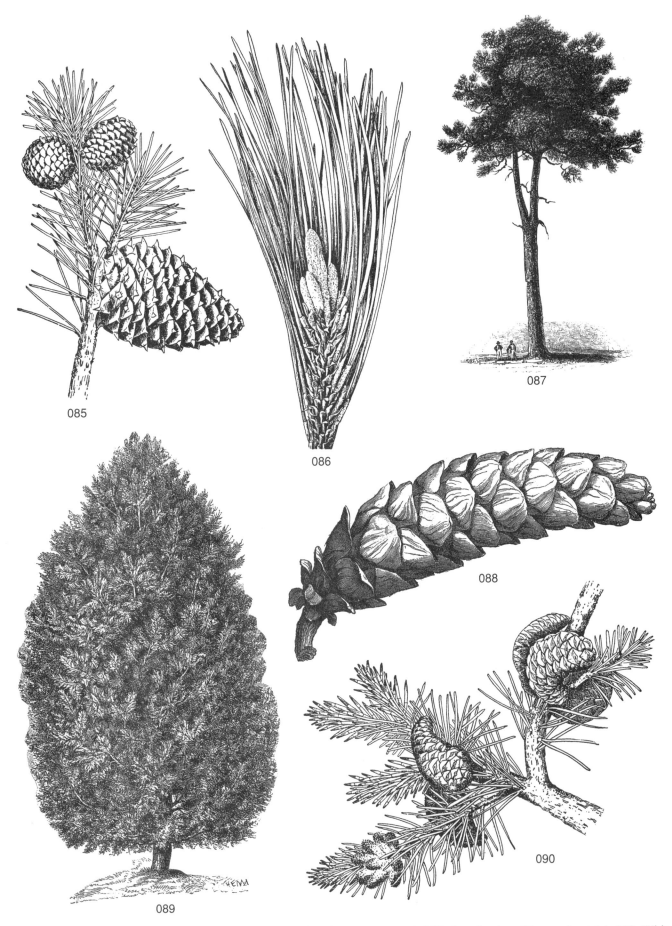

085. Table mountain pine *(Pinus pungens)*. **086.** Bishop pine *(Pinus muricata)*. **087.** Scotch pine *(Pinus sylvestris)*. **088.** White pine *(Pinus strobus)*. **089.** *Pinus cembra.* **090.** Jack pine *(Pinus banksiana)*.

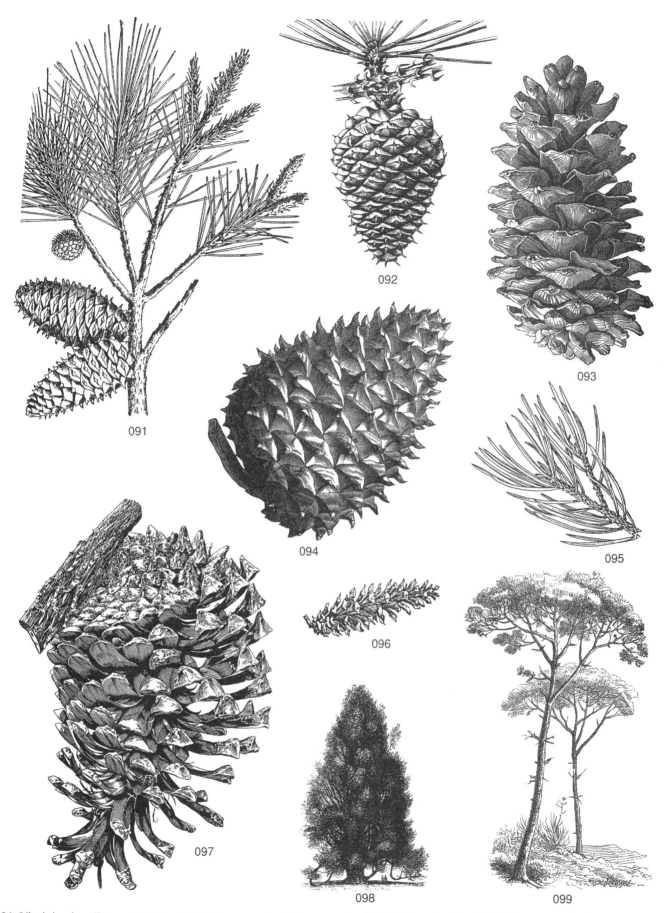

091. Virginia pine *(Pinus virginiana).* **092.** Swamp pine *(Pinus serotina).* **093.** *Pinus flexilis.* **094.** Table mountain pine *(Pinus pungens).* **095.** Single-leaved pine *(Pinus monophylla).* **096, 098.** White pine *(Pinus strobus).* **097.** Knobcone pine *(Pinus attenuata).* **099.** Italian stone pine *(Pinus pinea).*

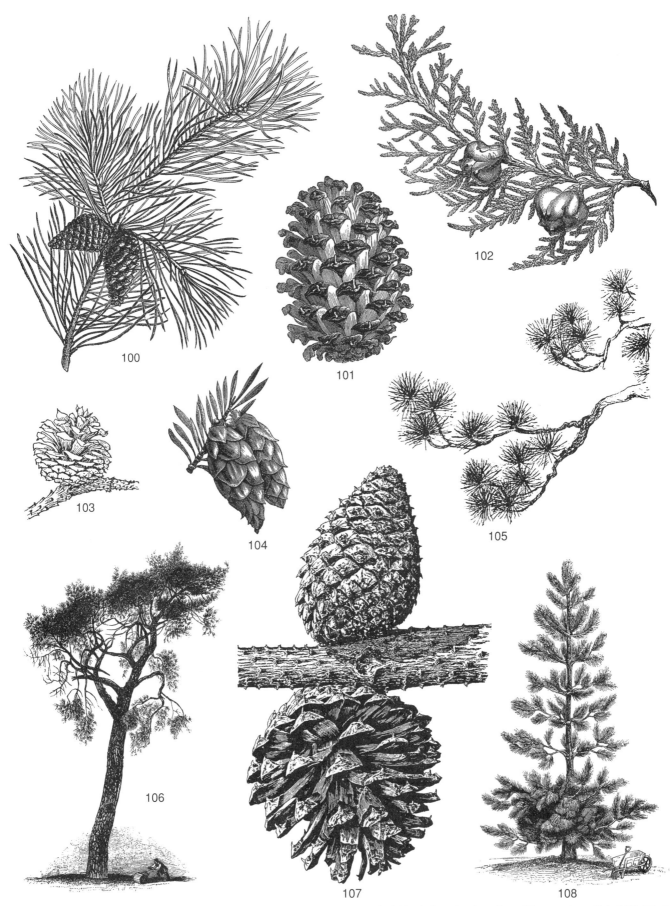

100. Scotch pine *(Pinus sylvestris)*. **101.** Bristlecone pine *(Pinus aristata)*. **102.** Oriental arborvitae *(Biota orientalis)*. **103.** Pitch pine *(Pinus rigida)*. **104.** Black spruce *(Picea mariana)*. **105.** Jack pine *(Pinus banksiana)*. **106.** Cluster pine *(Pinus pinaster)*. **107.** Bishop pine *(Pinus muricata)*. **108.** *Pinus cembra.*

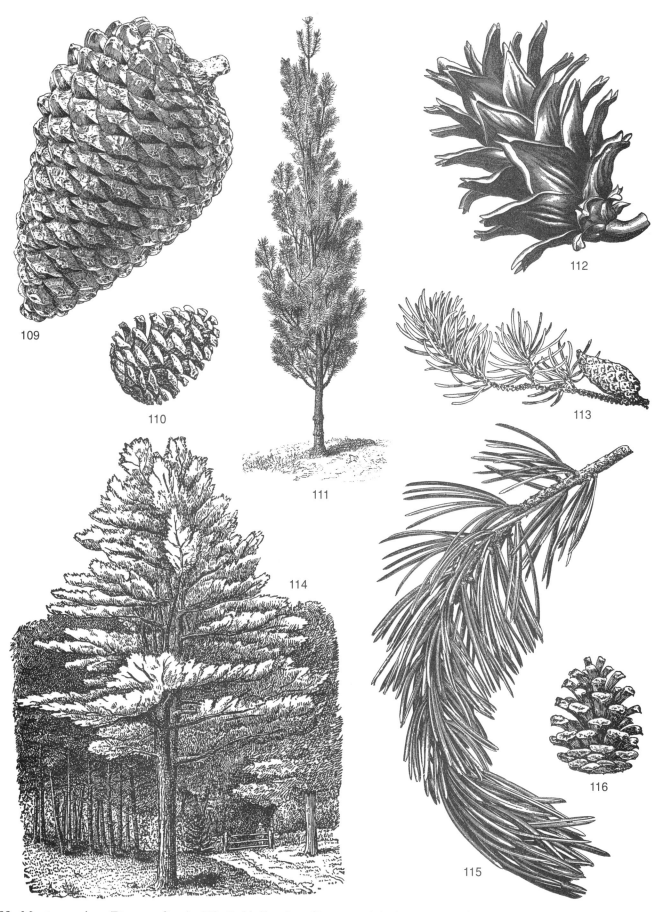

109. Monterey pine *(Pinus radiata).* **110.** Loblolly pine *(Pinus taeda).* **111.** *Pinus sylvestria fastigiata.* **112.** Golden pine *(Pseudolarix kaempferi).* **113.** Jack pine *(Pinus banksiana).* **114.** White pine *(Pinus strobus).* **115.** Parry pinyon pine *(Pinus quadrifolia).* **116.** Shortleaf pine *(Pinus echinata).*

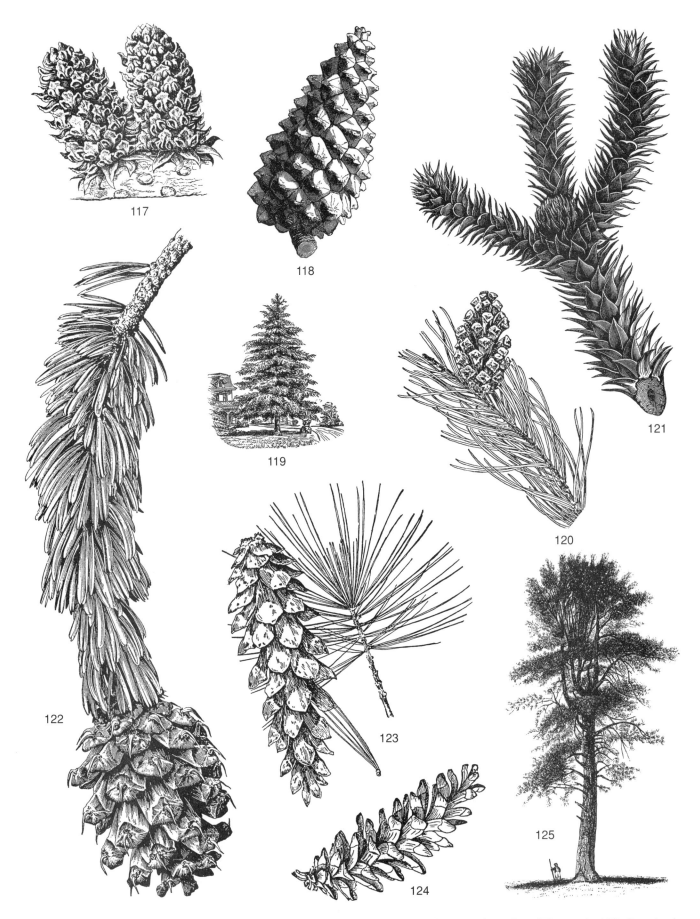

117. Japanese stone pine *(Pinus pumila)*. **118.** Unidentified pinecone (Pinaceae). **119.** Fir variety (Pinaceae). **120.** Scotch pine *(Pinus sylvestris)*. **121.** Chili pine *(Araucaria araucana)*. **122.** Bristlecone pine *(Pinus aristata)*. **123-125.** White pine *(Pinus strobus)*.

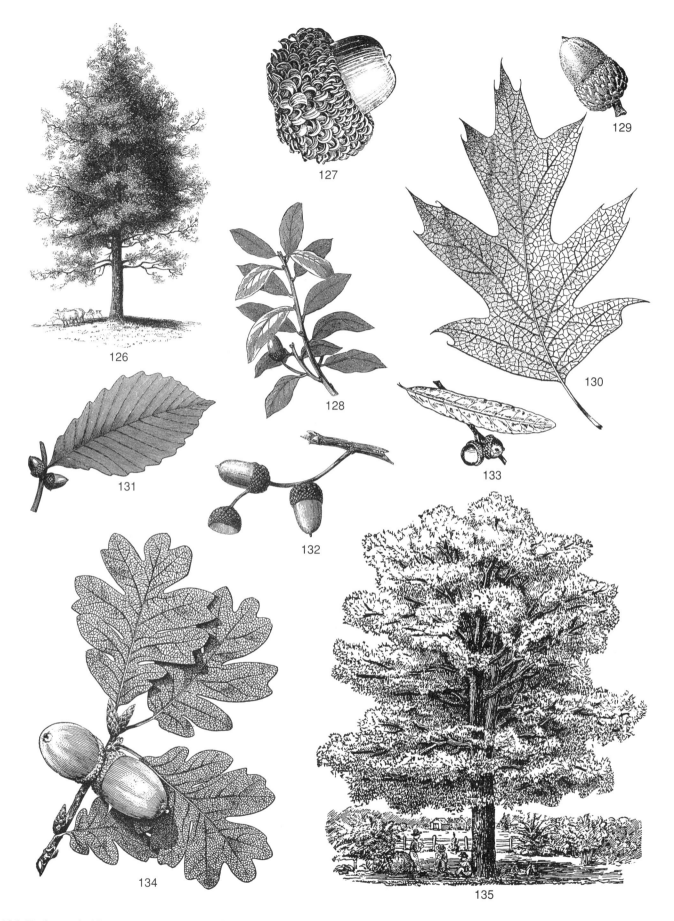

126. Turkey oak *(Quercus cerris)*. **127.** Rhine oak *(Quercus macrolepis)*. **128.** Live oak *(Quercus virginiana)*. **129, 130.** California black oak *(Quercus kelloggii)*. **131.** Rock chestnut oak *(Quercus prinus monticol)*. **132.** Common oak *(Quercus robur)*. **133.** Willow oak *(Quercus phellos)*. **134.** Oregon white oak *(Quercus garryana)*. **135.** White oak *(Quercus alba)*.

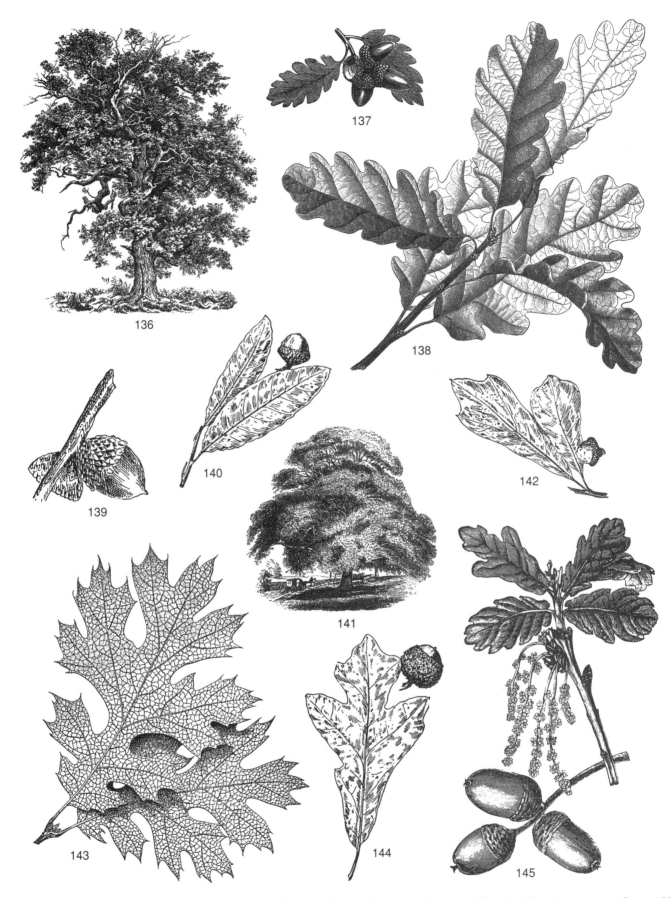

136. English oak. *(Quercus pedunculata).* **137.** Sessile-fruited oak *(Quercus robur sessiliflora).* **138.** *Quercus sessiflora.* **139.** Chestnut oak *(Quercus prinus).* **140.** Shingle oak *(Quercus imbricaria).* **141.** American chestnut *(Castanea dentata).* **142.** Water oak *(Quercus nigra).* **143.** California black oak *(Quercus kelloggii).* **144.** Southern overcup oak *(Quercus lyrata).* **145.** Common oak *(Quercus robur).*

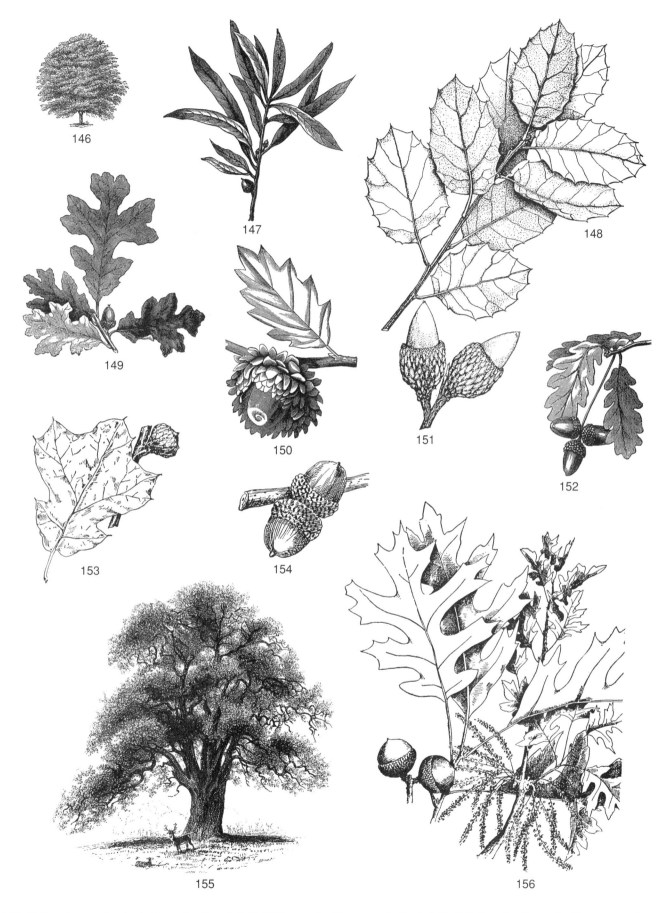

146. Yellow horse-chestnut *(Aesculus flava).* **147.** Willow oak *(Quercus phellos).* **148, 151.** Interior live oak *(Quercus wislizenii).* **149.** Rough white oak *(Quercus obtusiloba).* **150.** Valonia oak *(Quercus aegilops).* **152, 155.** Common oak *(Quercus robur).* **153.** Blackjack oak *(Quercus marilandica).* **154.** Post oak *(Quercus stellata).* **156.** Scarlet oak *(Quercus coccinea).*

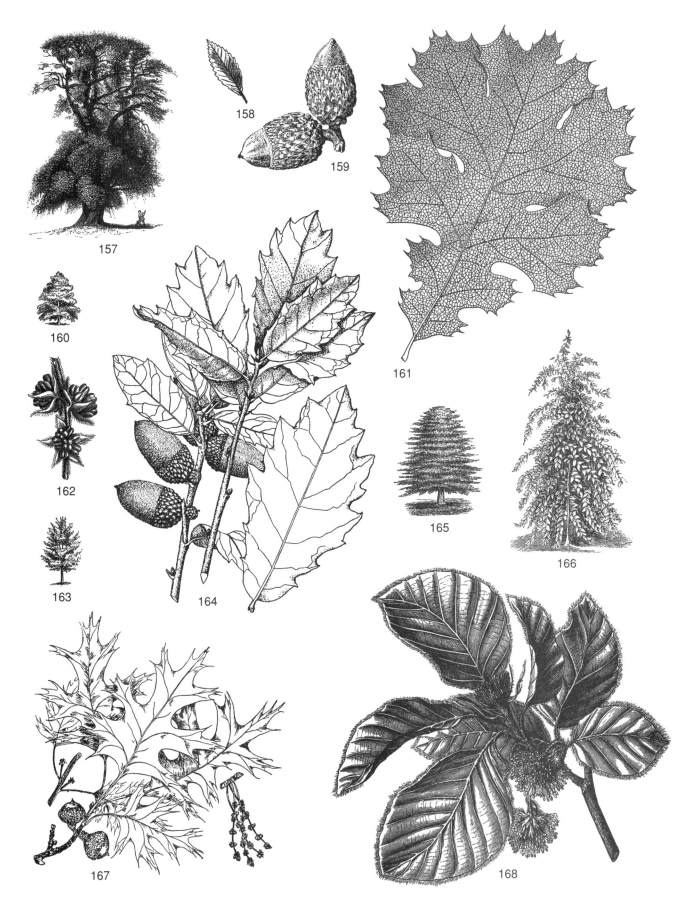

157. Sweet chestnut *(Castanea sativa).* **158.** Chestnut oak *(Quercus prinus).* **159, 161.** California black oak *(Quercus kelloggii).* **160.** Turkey oak *(Quercus cerris).* **162.** English oak *(Quercus pedunculata).* **163.** Red oak *(Quercus rubra).* **164.** Engelmann oak *(Quercus engelmannii).* **165.** European beech *(Fagus sylvatica).* **166.** Weeping beech *(Fagus sylvatica 'pendula').* **167.** Scarlet oak *(Quercus coccinea).* **168.** Rock chestnut oak *(Quercus prinus monticol).*

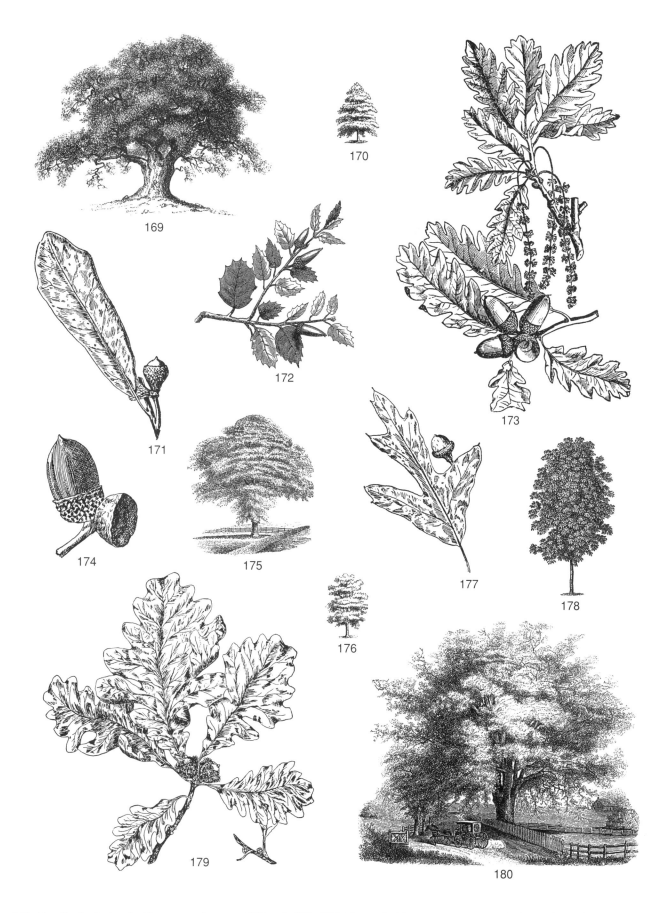

169. Sessile-fruited oak *(Quercus robur sessiliflora).* **170, 179.** Bur oak *(Quercus macrocarpa).* **171.** Live oak *(Quercus virginiana).* **172.** California evergreen oak *(Quercus agrifolia).* **173.** Shatter oak *(Quercus petraea).* **174.** Chestnut oak *(Quercus prinus).* **175.** Swamp white oak *(Quercus tomentosa).* **176, 180.** White oak *(Quercus alba).* **177.** Southern red oak *(Quercus falcata).* **178.** European horse-chestnut (Hippocastanaceae).

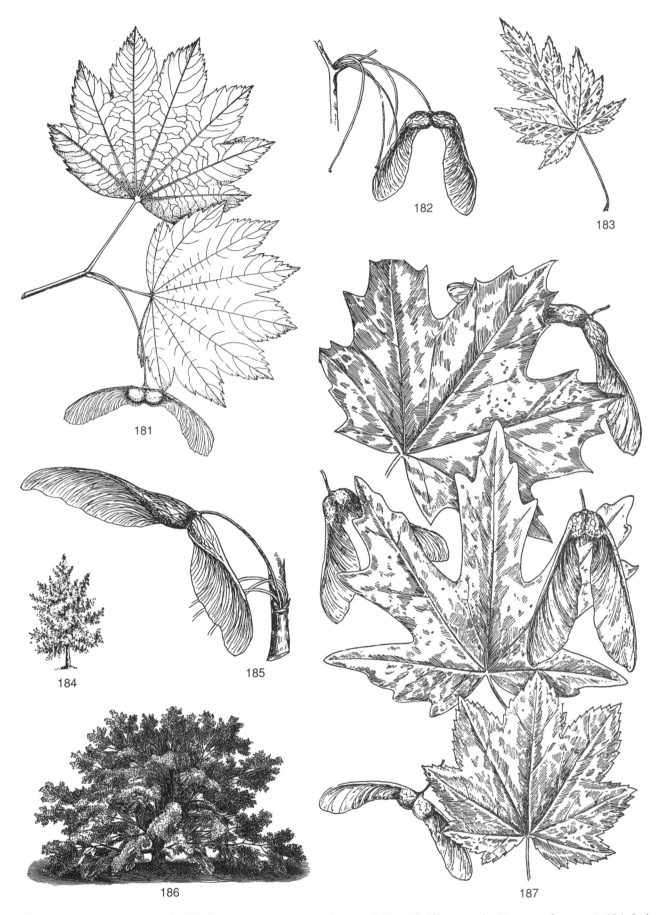

181. Vine maple *(Acer circinatum)*. **182.** Sugar maple *(Acer saccharum)*. **183, 185.** Silver maple *(Acer saccharinum)*. **184.** Striped maple *(Acer pensylvanicum)*. **186.** Ash-leaved maple *(Acer negundo)*. **187.** From top to bottom: Norway maple *(Acer platanoides)*, Bigleaf maple *(Acer macrophyllum)*, Vine maple *(Acer circinatum)*.

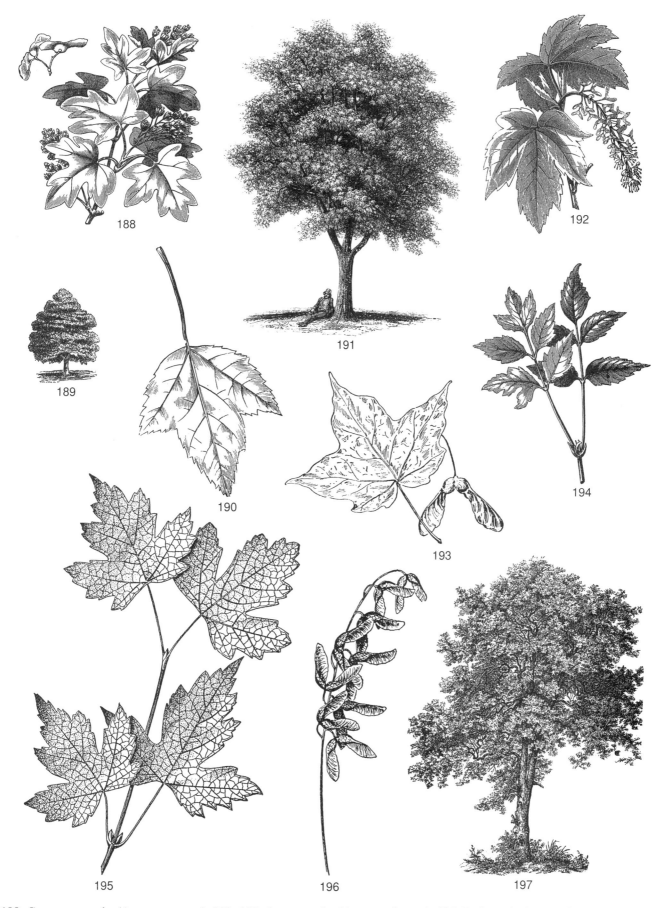

188. Common maple *(Acer campestre)*. **189, 193.** Sugar maple *(Acer saccharum)*. **190.** Red maple *(Acer rubrum)*. **191.** Norway maple *(Acer platanoides)*. **192, 197.** Sycamore maple *(Acer pseudoplatanus)*. **194.** Ash-leaved maple *(Acer negundo)*. **195.** Rocky Mountain maple *(Acer glabrum)*. **196.** Mountain maple *(Acer spicatum)*.

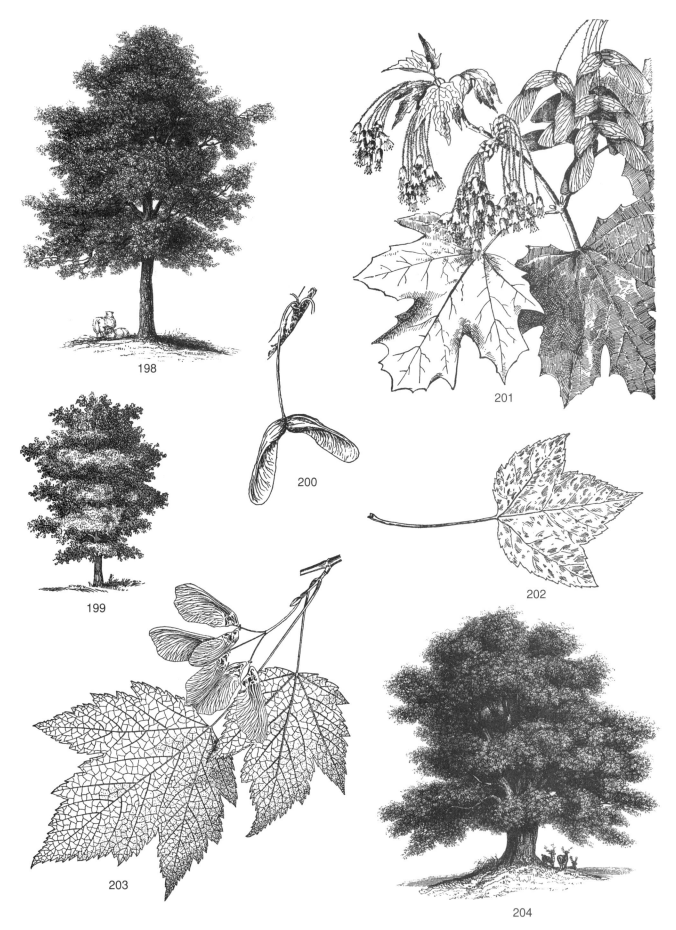

198. Common maple *(Acer campestre).* **199, 201.** Sugar maple *(Acer saccharum).* **200, 202.** Red maple *(Acer rubrum).* **203.** Rocky Mountain maple *(Acer glabrum).* **204.** Sycamore maple *(Acer pseudoplatanus).*

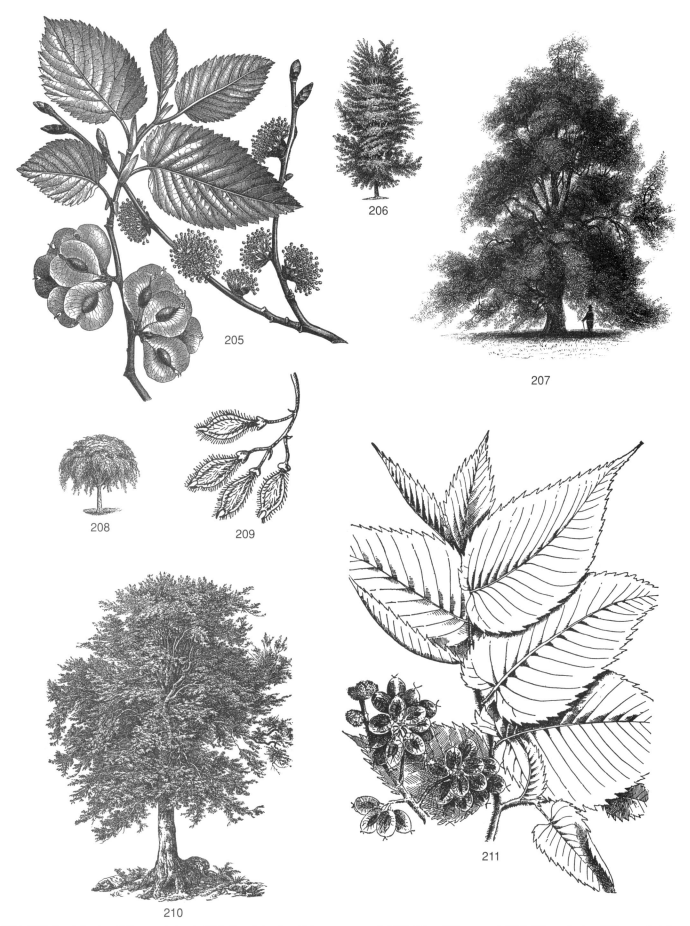

205, 207. Scotch elm *(Ulmus glabra)*. **206.** English elm *(Ulmus procera)*. **208.** Elm *(Ulmus* sp.*)*. **209.** Winged elm *(Ulmus alata)*. **210.** Mountain elm *(Ulmus montana)*. **211.** Slippery elm *(Ulmus rubra)*.

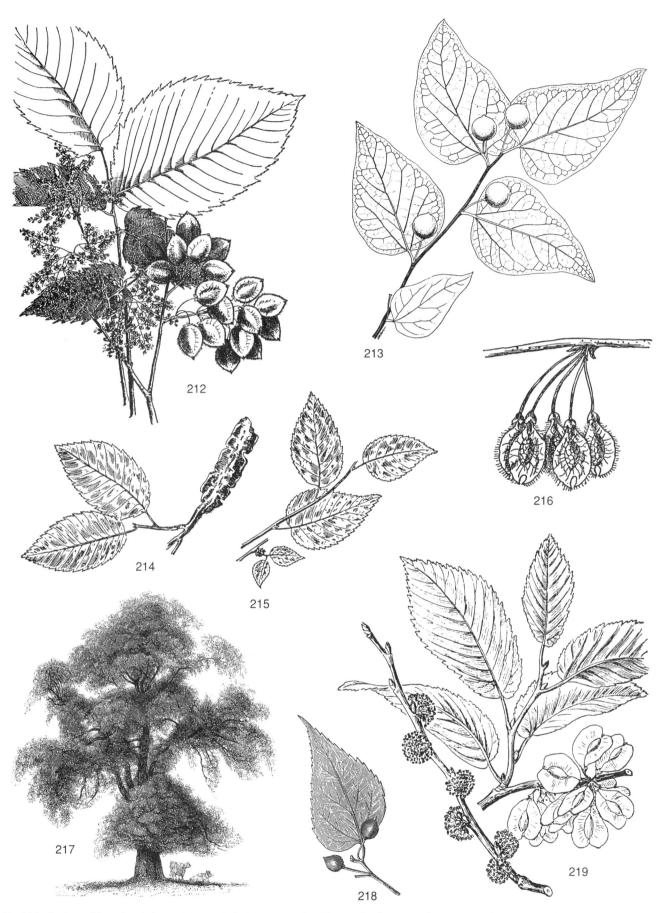

212, 214. Corky white elm *(Ulmus thomasii).* **213.** Western hackberry *(Celtis reticulata).* **215.** Planertree *(Planera aquatica).* **216.** White elm *(Ulmus americana).* **217.** Mountain elm *(Ulmus montana).* **218.** Hackberry *(Celtis occidentalis).* **219.** English elm *(Ulmus procera).*

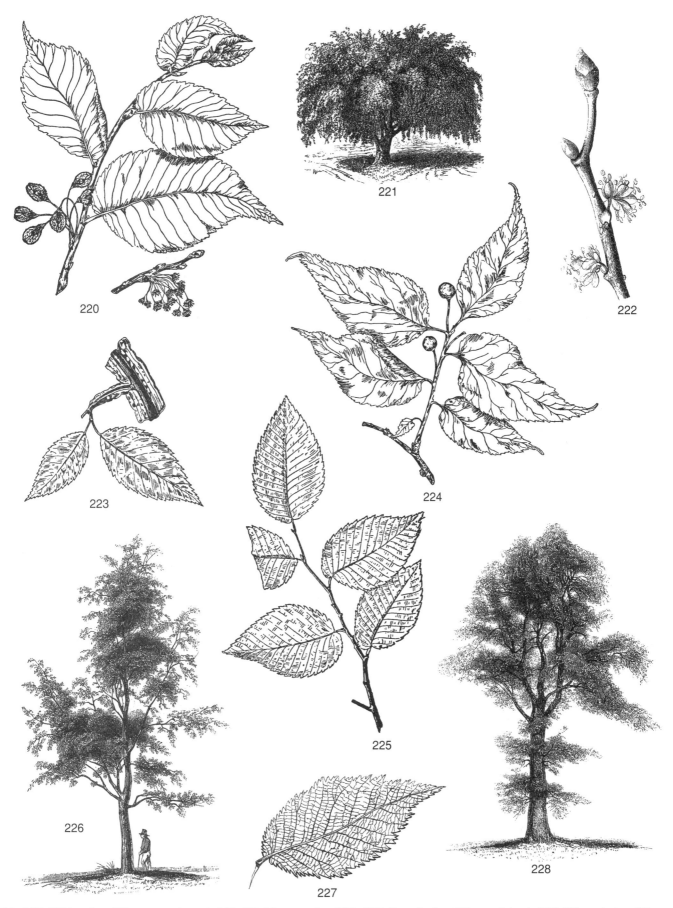

220, 225. White elm *(Ulmus americana).* **221.** Washington elm. **222, 227.** Scotch elm *(Ulmus glabra).* **223.** Winged elm *(Ulmus alata).* **224.** Hackberry *(Celtis occidentalis).* **226.** Chichester elm *(Ulmus montana vegeta).* **228.** Cork-barked elm *(Ulmus suberosa).*

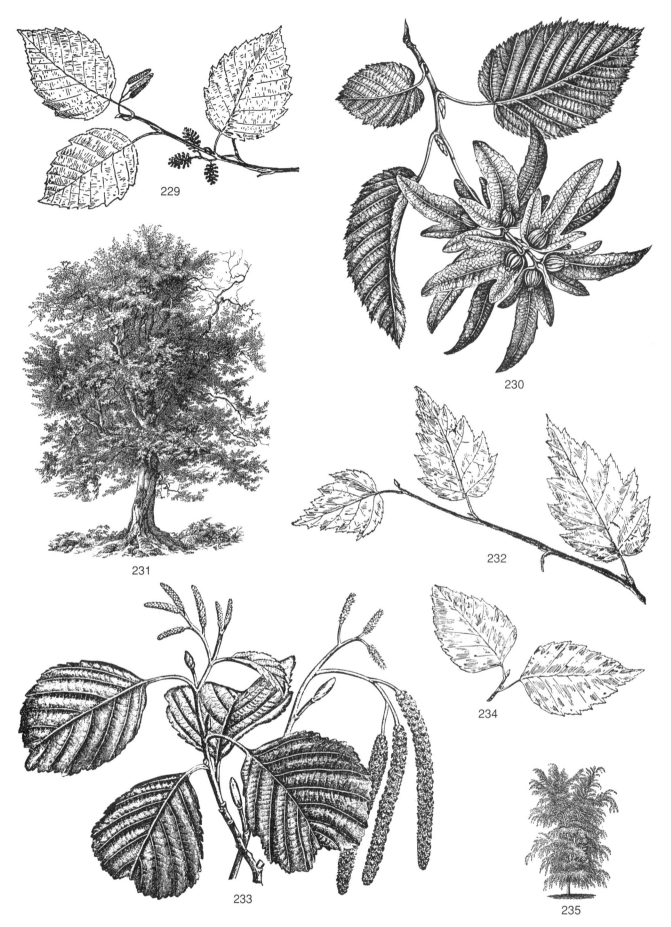

229. Speckled alder *(Alnus rugosa).* **230, 231.** Common hornbeam *(Carpinus betulus).* **232.** Paper birch *(Betula papyrifera).* **233.** European alder *(Alnus glutinosa).* **234.** River birch *(Betula nigra).* **235.** Weeping birch *(Betula pendula 'youngii').*

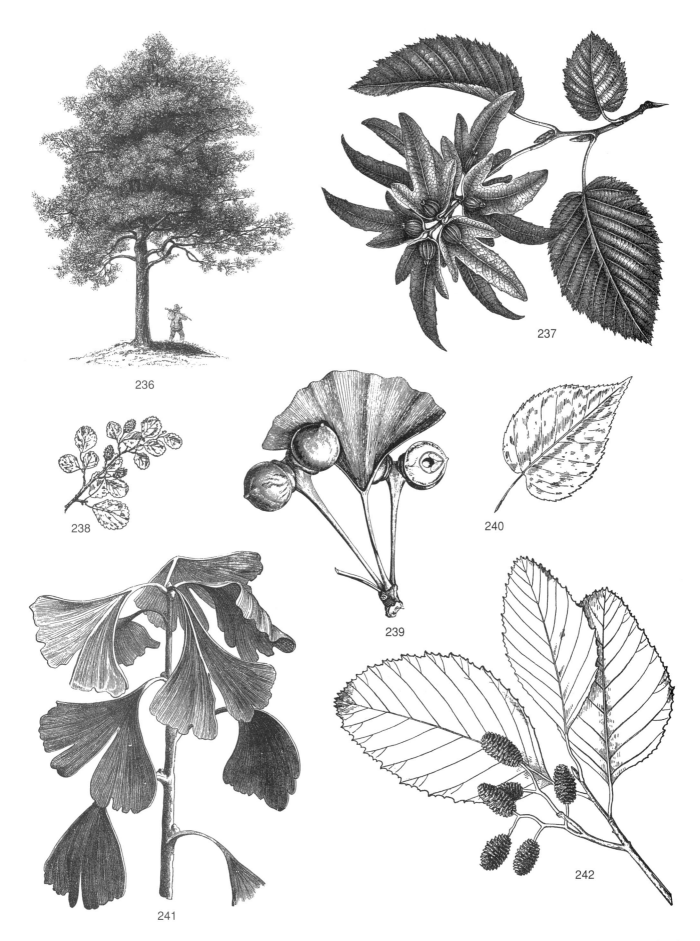

236. European alder *(Alnus glutinosa).* **237.** Common hornbeam *(Carpinus betulus).* **238.** Dwarf birch *(Betula glandulosa).* **239, 241.** Ginkgo *(Ginkgo biloba).* **240.** Paper birch *(Betula papyrifera).* **242.** White alder *(Alnus rhombifolia).*

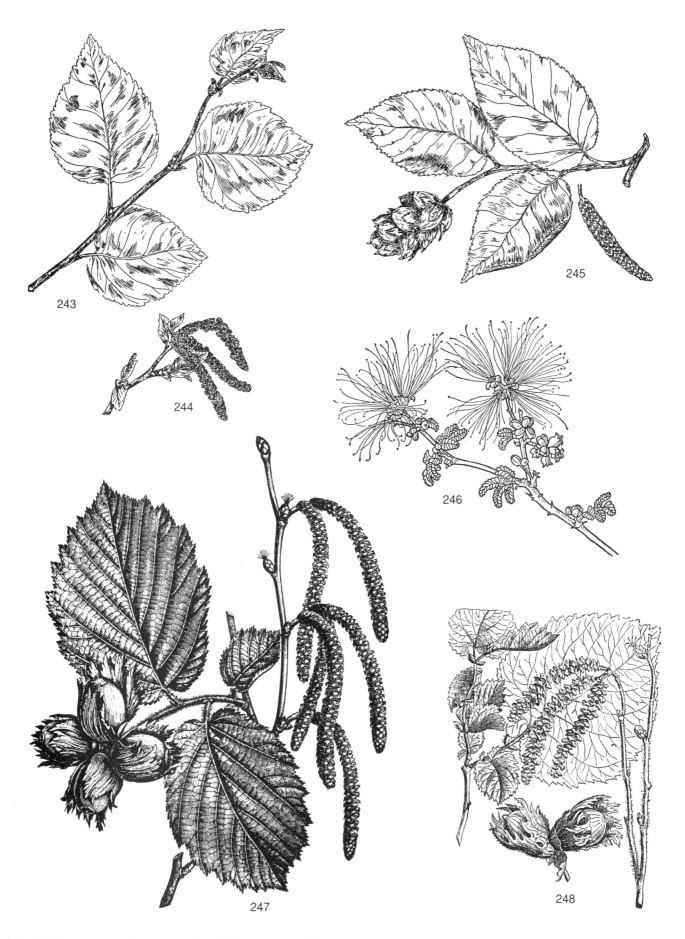

243, 244. Paper birch *(Betula papyrifera).* **245.** Ironwood *(Ostrya virginiana).* **246.** Fairy duster *(Calliandra eriophylla).* **247, 248.** Royal hazel *(Corylus avellana).*

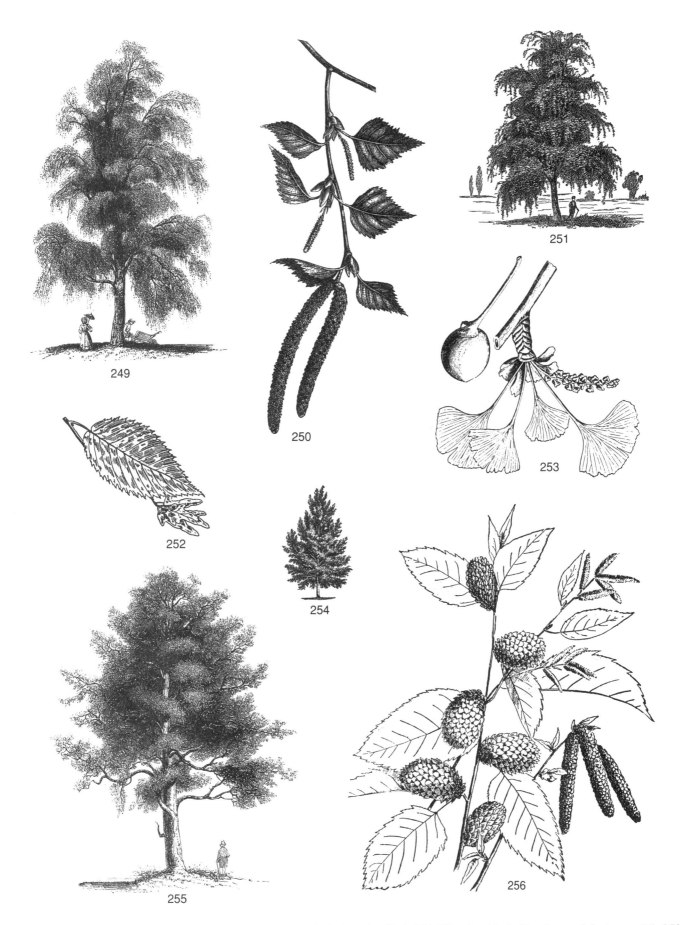

249. European white birch *(Betula pendula)*. **250.** White birch *(Betula alba)*. **251.** Weeping birch *(Betula pendula 'youngii')*. **252.** American hornbeam *(Carpinus caroliniana)*. **253.** Ginkgo *(Ginkgo biloba)*. **254.** Paper birch *(Betula papyrifera)*. **255.** European alder *(Alnus glutinosa)*. **256.** Yellow birch *(Betula alleghaniensis)*.

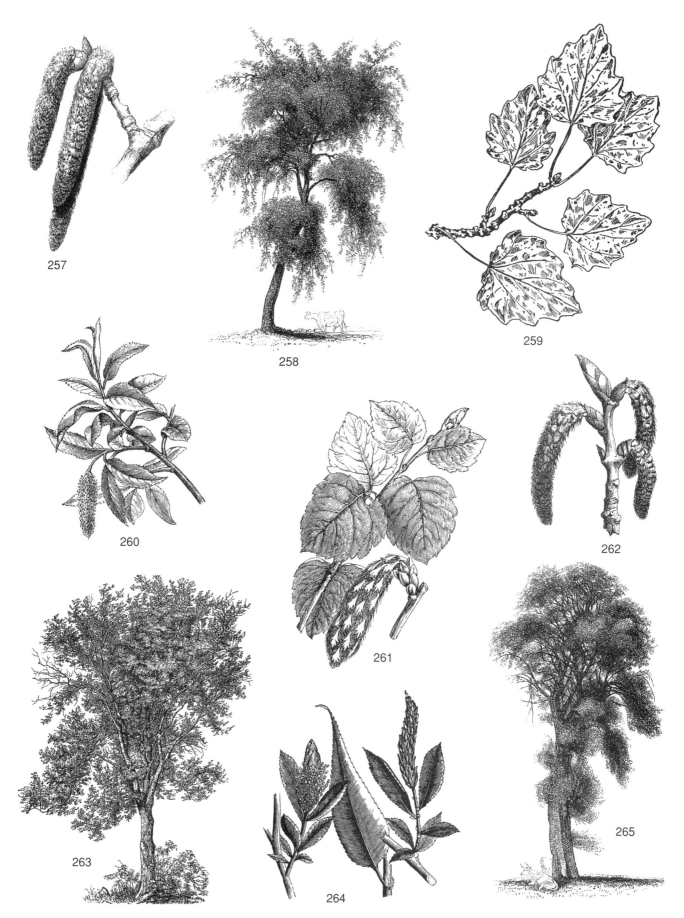

257, 258, 263. Trembling aspen *(Populus tremuloides)*. **259.** European white poplar *(Populus alba)*. **260.** Bay-leaved willow *(Salix pentandra)*. **261.** *Populus alba canescens*. **262.** Athenean poplar *(Populus graeca)*. **264.** Glossy willow *(Salix lucida)*. **265.** Gray poplar *(Populus canescens)*.

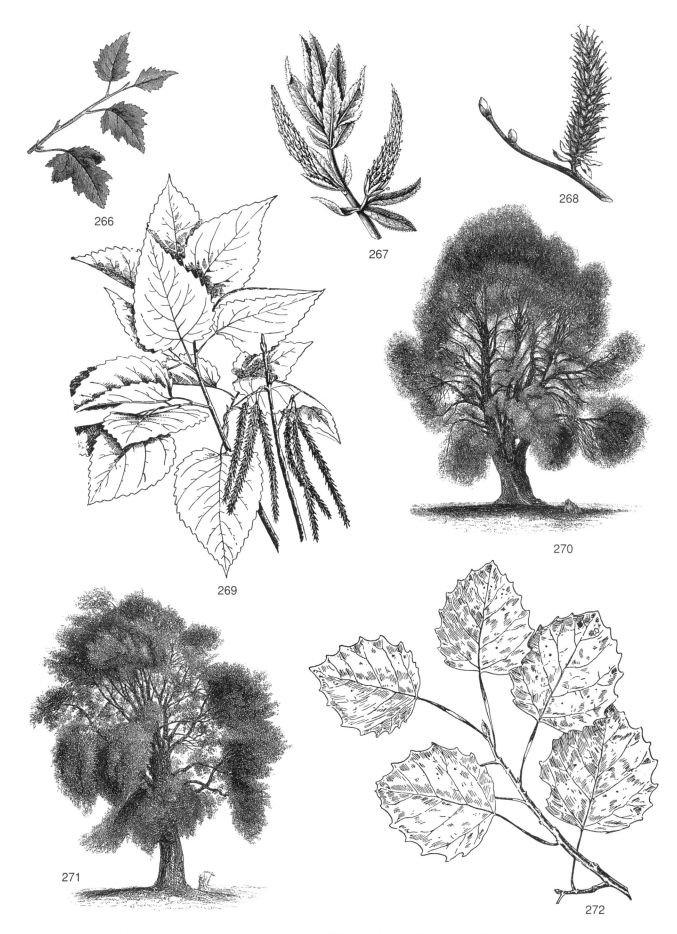

266, 271. European white poplar *(Populus alba).* **267.** Crack willow *(Salix fragilis).* **268.** Willow *(Salix* sp.). **269.** Lombardy poplar *(Populus nigra 'italica').* **270.** Black poplar *(Populus nigra).* **272.** Long-toothed aspen *(Populus grandidentata).*

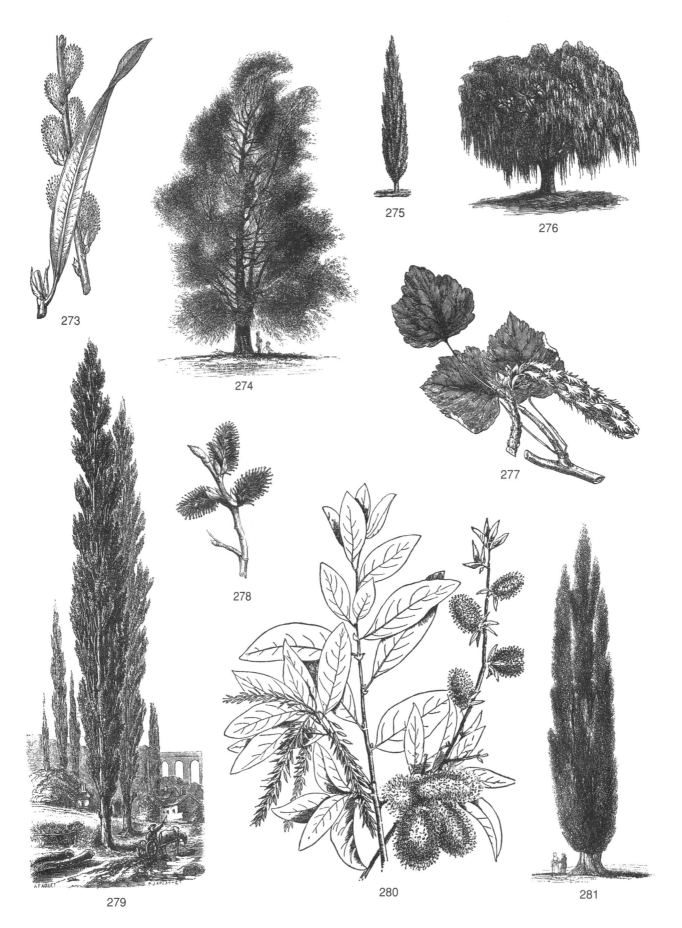

273. Osier *(Salix viminalis)*. **274.** Russell willow *(Salix russelliana)*. **275, 281.** Lombardy poplar *(Populus nigra 'italica')*. **276.** Weeping willow *(Salix babylonica)*. **277.** Trembling aspen *(Populus tremuloides)*. **278.** Goat willow *(Salix caprea)*. **279.** European white poplar *(Populus alba)*. **280.** Bebb's willow *(Salix bebbiana)*.

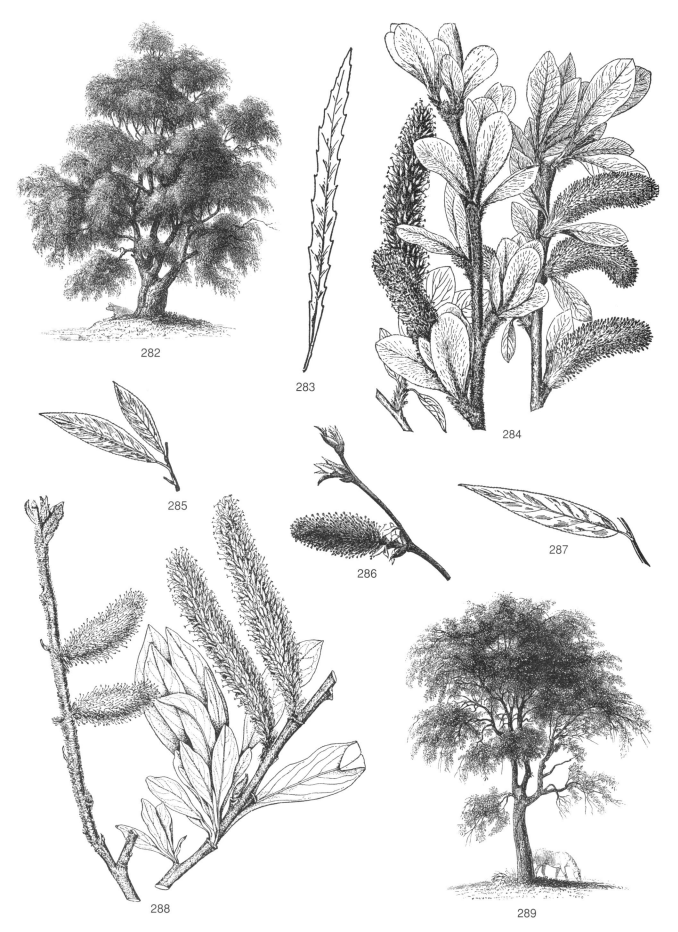

282, 285. White willow *(Salix alba).* **283.** Longleaf willow *(Salix interior).* **284.** Broadleaf willow *(Salix amplifolia).* **286.** Willow variety *(Salix* sp.). **287.** Black willow *(Salix nigra).* **288.** Feltleaf willow *(Salix alaxensis).* **289.** Goat willow *(Salix caprea).*

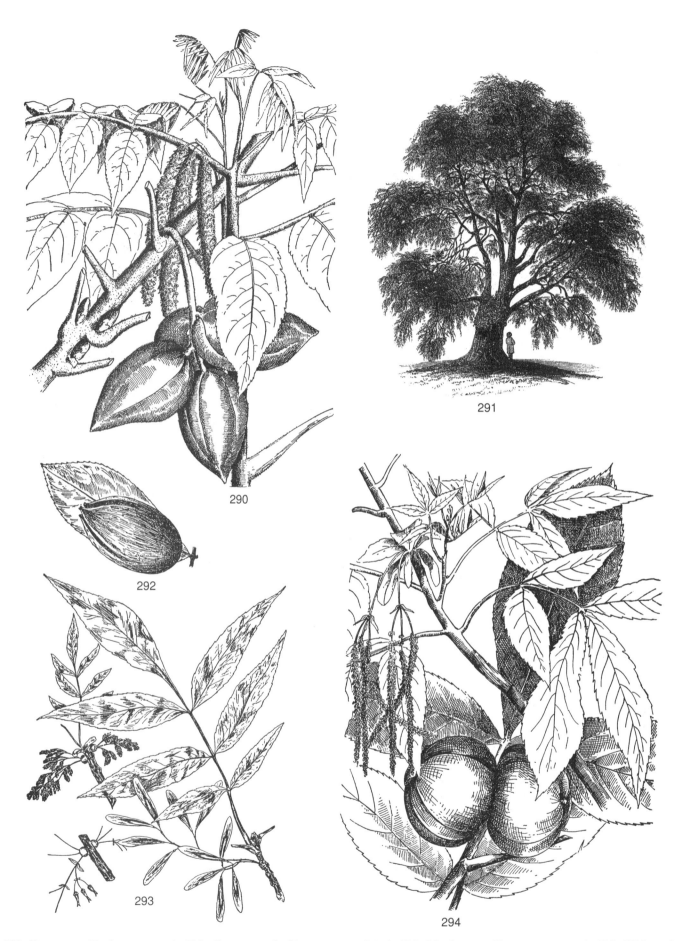

290. Butternut *(Juglans cinerea)*. **291.** Common ash *(Fraxinus excelsior)*. **292.** Mockernut *(Carya tomentosa)*. **293.** White ash *(Fraxinus americana)*. **294.** Shagbark hickory *(Carya ovata)*.

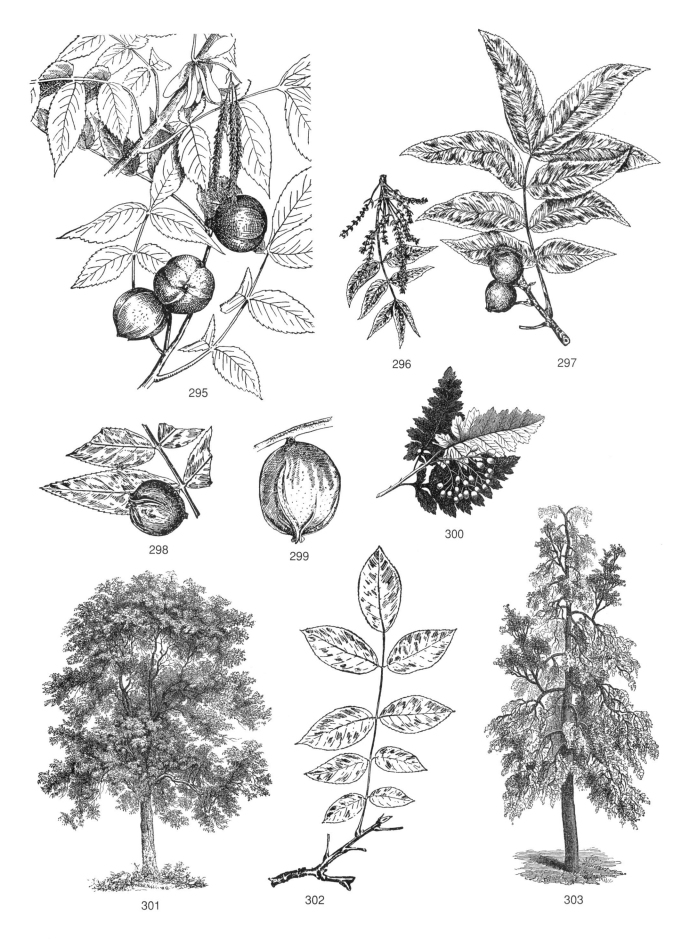

295. Pignut *(Carya glabra)*. **296-299.** Bitternut *(Carya cordiformis)*. **300.** Oak-leaved mountain ash *(Sorbus* x *thuringiaca)*. **301.** Common ash *(Fraxinus excelsior)*. **302.** Butternut *(Juglans cinerea)*. **303.** Remilly ash.

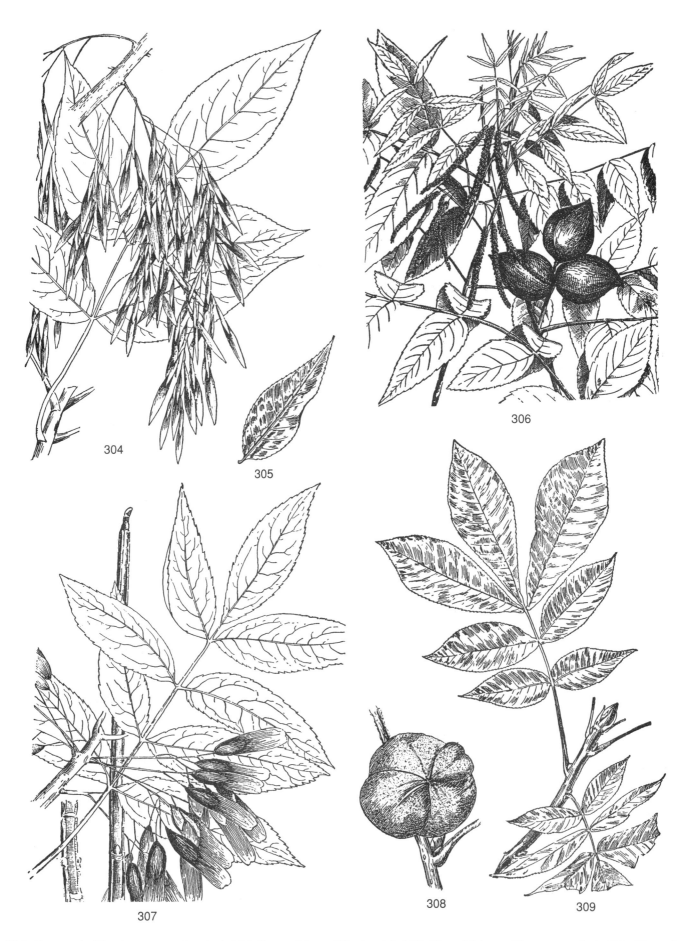

304. Green ash *(Fraxinus pennsylvanica)*. **305.** Pecan *(Carya illinoiensis)*. **306.** Water hickory *(Carya aquatica)*. **307.** Blue ash *(Fraxinus quadrangulata)*. **308.** Mockernut *(Carya tomentosa)*. **309.** Pignut *(Carya glabra)*.

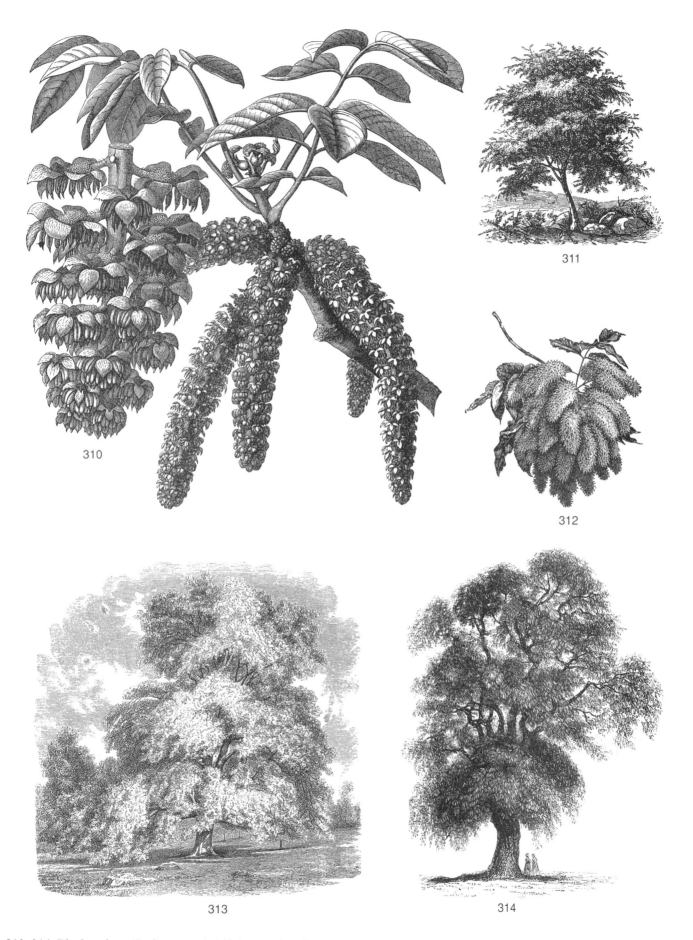

310, 314. Black walnut *(Juglans regia).* **311.** Mountain ash *(Sorbus aucuparia).* **312.** Manna ash *(Fraxinus ornus).* **313.** Shell-bark hickory *(Carya alba).*

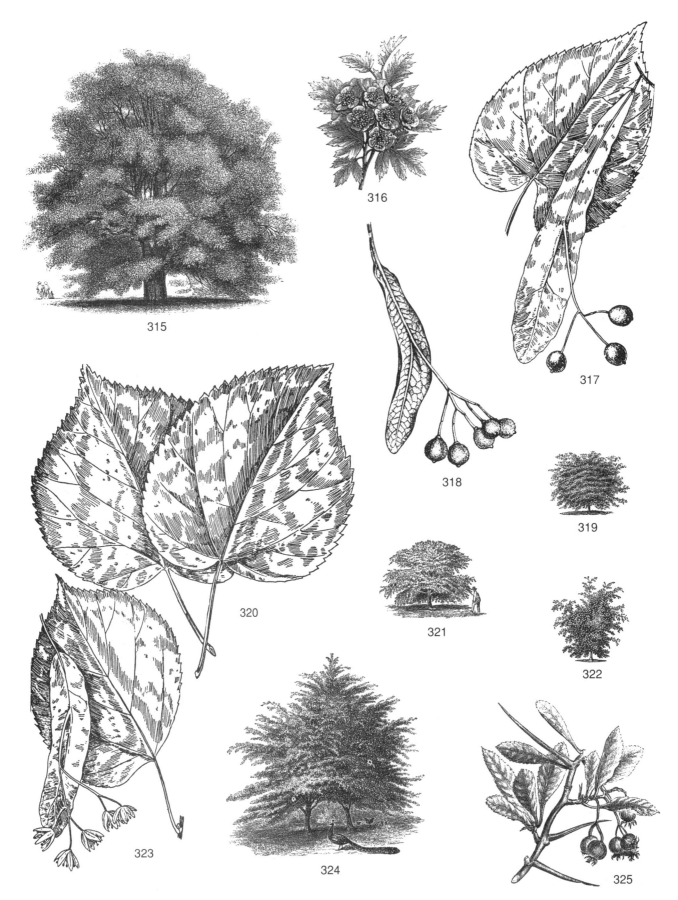

315. White thorn *(Acacia constricta)*. **316, 319.** Hawthorn *(Crataegus laevigata)*. **317.** White basswood *(Tilia heterophylla)*. **318.** Basswood fruit *(Tilia* sp.). **320.** Left to right, European linden *(Tilia europaea)*, American basswood *(Tilia americana)*. **321.** Crab apple *(Pyrus malus acerba)*. **322.** Red-barked linden *(Tilia rubra)*. **323.** Downy basswood *(Tilia michauxii)*. **324, 325.** Cockspur hawthorn *(Crataegus crus-galli)*.

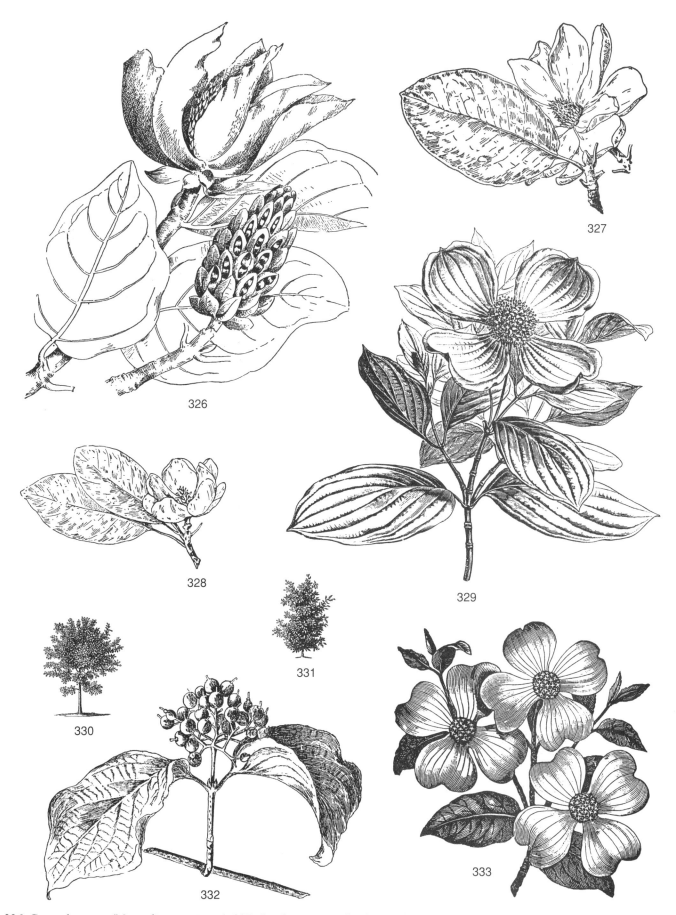

326. Cucumber tree *(Magnolia acuminata)*. **327.** Southern magnolia *(Magnolia grandiflora)*. **328.** Sweet bay magnolia *(Magnolia virginiana)*. **329, 333.** Flowering dogwood *(Cornus florida)*. **330.** Chinese white magnolia *(Magnolia conspicua)*. **331.** Umbrella magnolia *(Magnolia tripetela)*. **332.** Round-leaved dogwood *(Cornus rugosa)*.

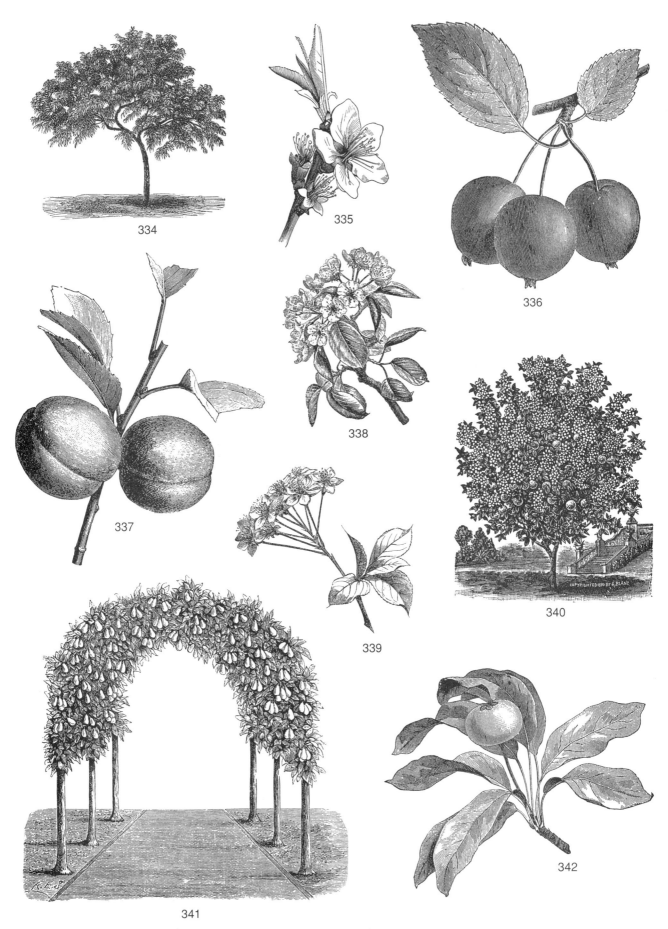

334, 335, 337. Peach *(Prunus persica)*. **336.** Apple *(Pyrus malus)*. **338, 341.** Pear *(Pyrus communis)*. **339.** Cherry *(Prunus* sp.*)*. **340.** Dwarf orange *(Citrus sinensis)*. **342.** *Pyrus leucocarpa.*

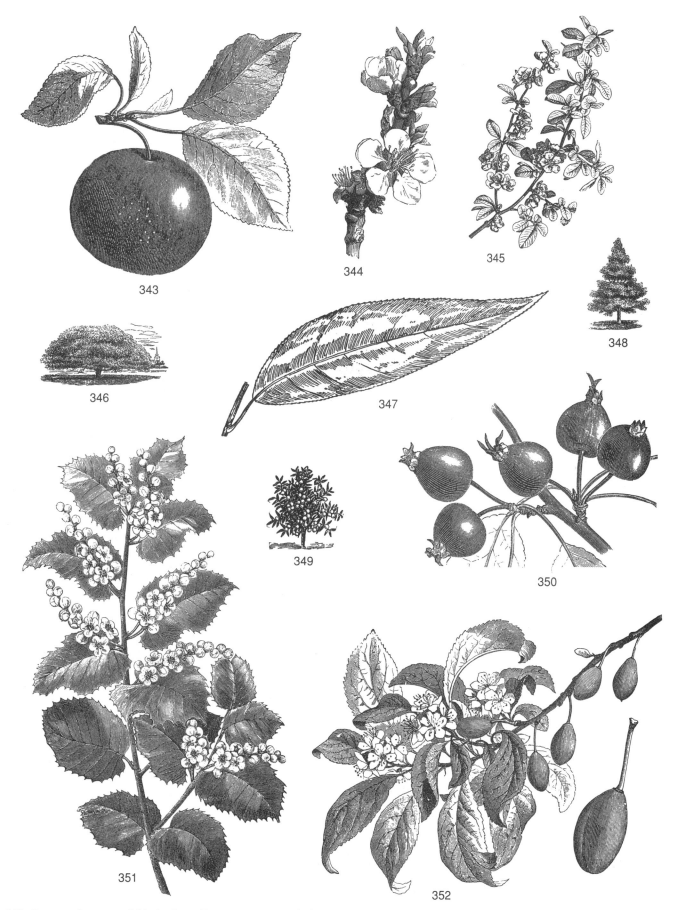

343. *Prunus chapronii*. **344.** Apricot *(Prunus armeniaca)*. **345.** Japanese quince *(Pyrus japonica)*. **346.** Apple *(Pyrus malus)*. **347, 349.** Peach *(Prunus persica)*. **348.** Pear *(Pyrus communis)*. **350.** *Pyrus malus crataegina*. **351.** Cherry variety *(Cerasus ilicifolia)*. **352.** *Prunus biferum*.

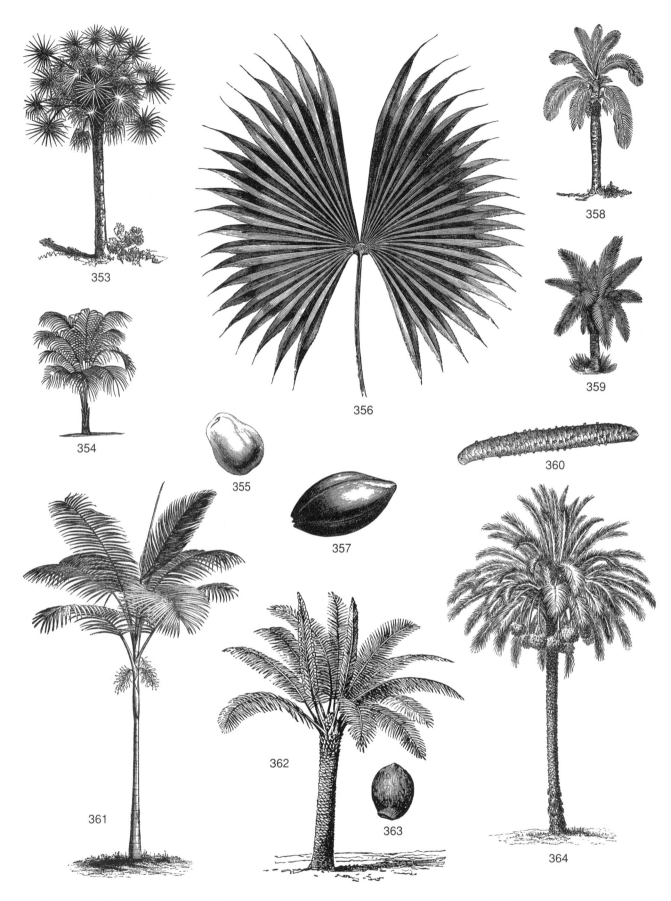

353. Palmyra palm *(Borassus flabelliformis).* **354.** *Geonoma gracilis.* **355.** Doum palm *(Hyphaene thebaica).* **356.** Bifurcated palm leaf. **357.** Coquilla nut *(Attalea funifera).* **358.** Wax palm *(Ceroxylon andicolum).* **359.** *Cycas rumphii.* **360.** Lodoxia of the Seychelles. **361.** Bangalow palm *(Archontophoenix cunninghamiana).* **362, 363.** Sago palm *(Cycas revoluta).* **364.** Date palm *(Phoenix dactylifera).*

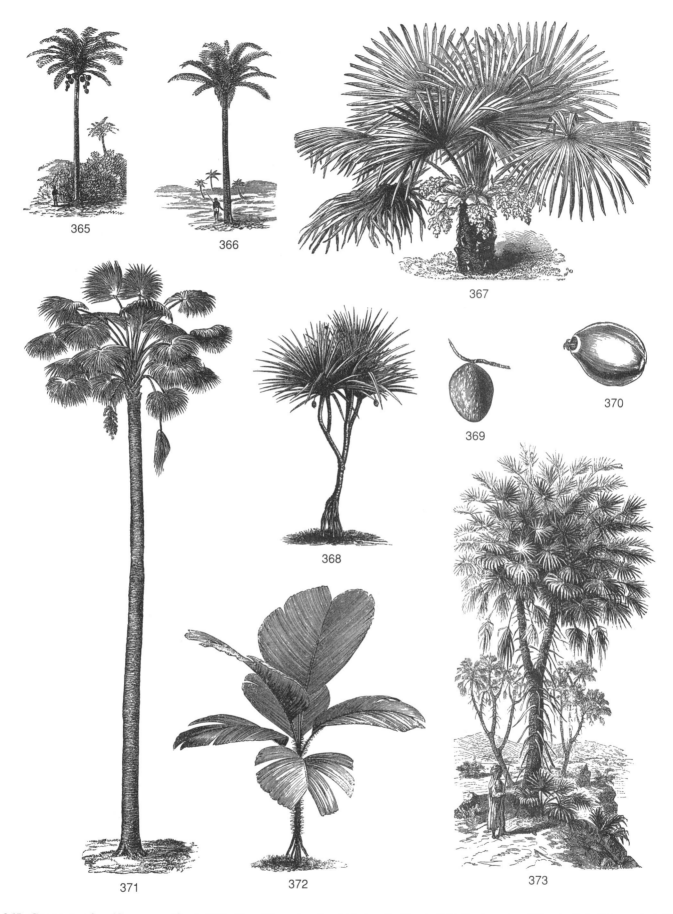

365. Coconut palm *(Cocos nucifera)*. 366. Coquilla nut palm *(Attalea funifera)*. 367. Lady palm *(Rhapis flabelliformis)*. 368. *Pandanus candelabrum.* 369. Coconut *(Cocos nucifera)*. 370. American oil palm *(Elaeis oleifera)*. 371. Maurita palm. 372. Seychelles stilt palm *(Verschaffeltia splendida)*. 373. Doum palm *(Hyphaene thebaica)*.

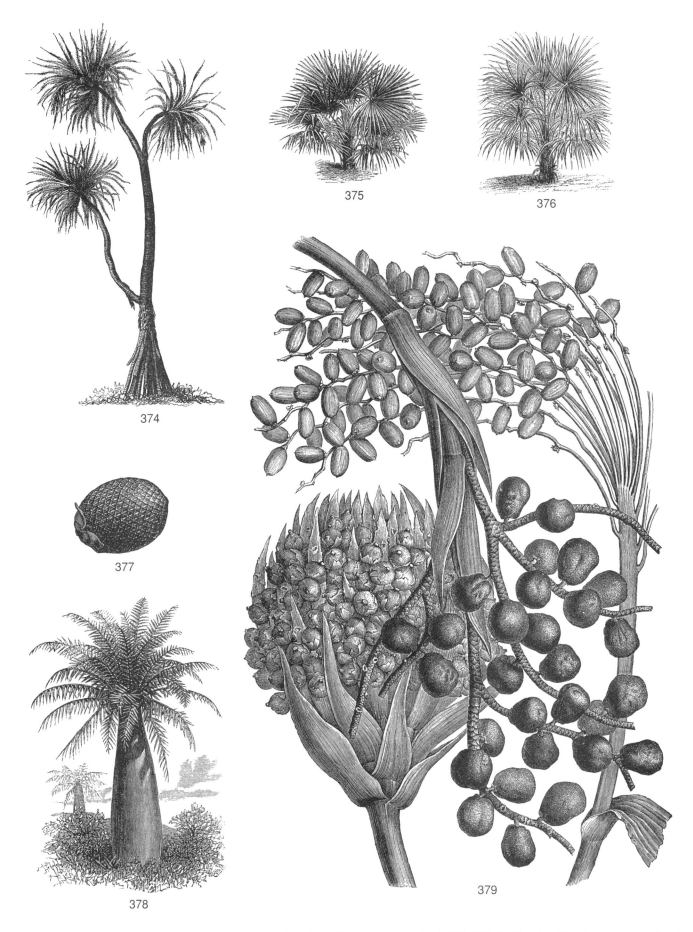

374. Breadfruit *(Pandanus odoratissimus)*. **375.** Hardy palm *(Chamaerops excelsa)*. **376.** Windmill palm *(Trachycarpus excelsus)*. **377.** Maurita palm. **378.** Coquita palm *(Jubaea spectabilis)*. **379.** Fruits of date palm *(Phoenix dactylifera)* and two other palms.

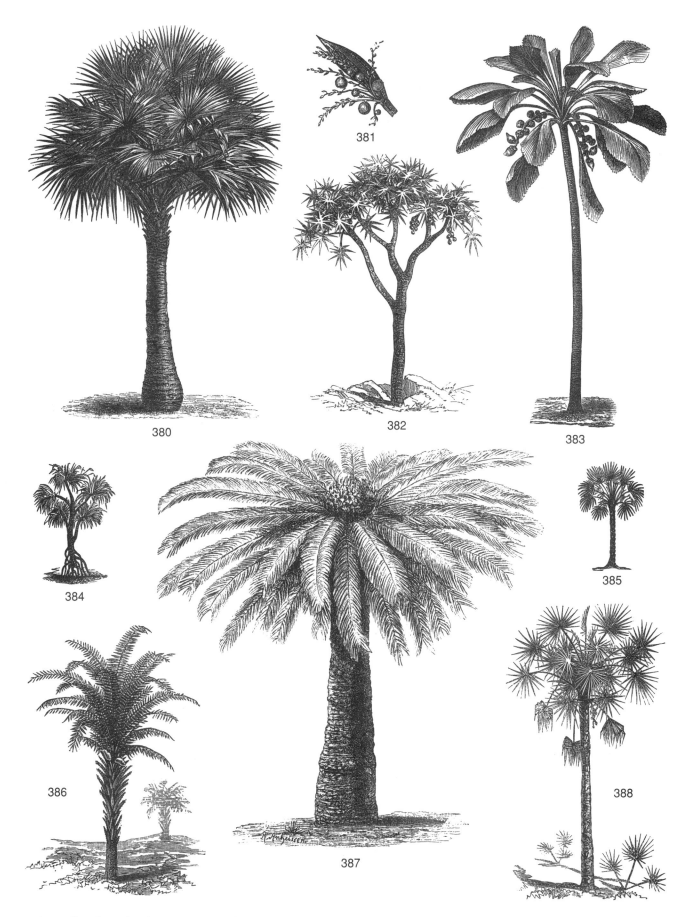

380. Australian fan palm *(Livistona australis)*. **381.** Coconut palm *(Cocos nucifera)*. **382.** Doum palm *(Hyphaene thebaica)*. **383.** Lodoxia of the Seychelles. **384.** Screw pine *(Pandanus utilis)*. **385, 388.** Cabbage palmetto *(Sabal palmetto)*. **386.** Oil palm *(Elaeis guineensis)*. **387.** Sago palm *(Cycas revoluta)*.

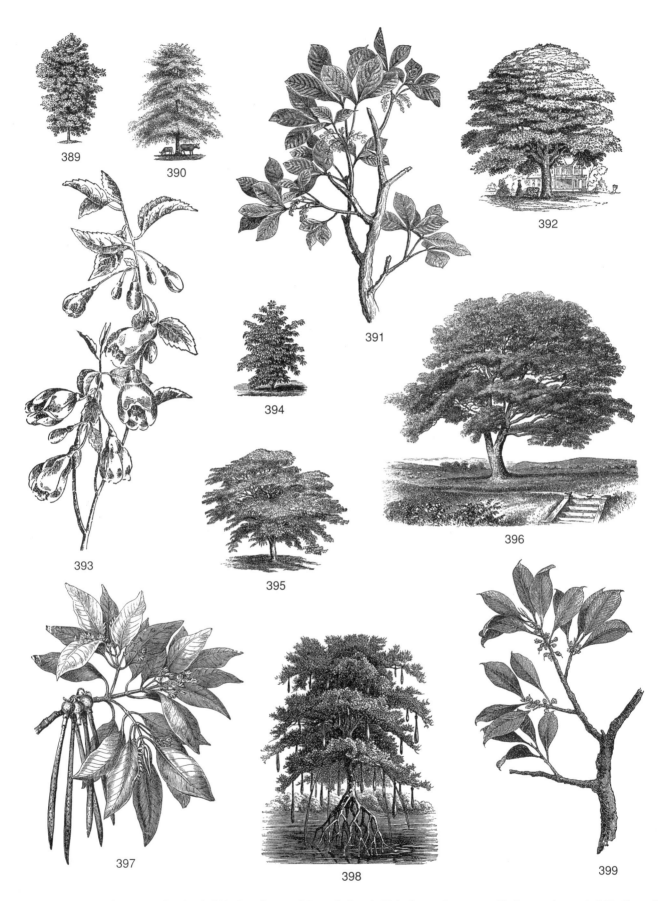

389. Tulip tree *(Liriodendron tulipifera)*. **390.** Tupelo tree *(Nyssa biflora)*. **391.** Caoutchouc tree *(Siphonis elastica)*. **392.** Sassafras *(Sassafras albidum)*. **393.** Carolina silverbell *(Halesia carolina)*. **394.** Virginia fringe tree *(Chionanthus virginica)*. **395.** American red mulberry *(Morus rubra)*. **396.** Japanese pagoda tree *(Styphnolobium japonicum)*. **397, 398.** Mangrove *(Rhizophora mangrove)*. **399.** Gutta-percha tree *(Isonandra gutta)*.